# 如何寫瘦金體

剖析基本筆法與部首

侯吉諒 —— 著

鳳頭華冠似戴花繽
紛繁複神閒暇蜂腰
裊裊最風情精微極
致第一家

乙亥秋日侯吉諒

瘦金精微似芒雕鳳頭鶴

脚俏蜂腰柔逸剛彈風竹

勁舞蝶迷香最逍遙

己亥秋深書自詩　庾吉諒

鳳頭華冠似戴花纓
紛繁複神閒暇蜂腰
裊裊最風情精微極
致第一家

乙亥秋日庚吉諒

# 序 / 楷書最極致的發展

瘦金體是書法史上極為特出的高峰，說「前無古人後無來者」，亦不為過。

當然，任何書法風格必有淵源，瘦金體也不例外，一般認為，瘦金體來自唐朝薛曜的風格，而薛曜又學褚遂良，是褚遂良又受到歐陽詢的影響，歐陽詢受到王羲之的影響，總之，瘦金體嚴格來說還是在二王體系之中，是非常正統的書法風格。

〈夏日游石淙詩並序〉是薛曜的代表作，確實已經具備了瘦金體的基本面貌，但和宋徽宗完成的風格，仍然相去甚遠。

宋徽宗流傳至今的瘦金體之一，是他二十二歲寫的〈楷書千字文〉，筆畫細緻靈巧、結體雍容精美，整體風格非常的飽滿、完美，很難想像這樣的書法技法出自一位二十二歲的青年之手。

4

以此觀之，稱宋徽宗是史上少有的書法天才，並不過譽。

事實上，一般書法家都是到了四十歲以後風格才會慢慢成熟，像宋徽宗這樣早熟的例子，獨一無二，即使趙孟頫這樣全能式的書法天才，也要到三十幾歲才有比較成熟的作品。

一個書法家要能夠寫到筆畫老到精熟，通常要二、三十年功夫，創立自己的風格，且成為家，更是百年難遇，可見宋徽宗的天分如何驚人，在書法史上，沒有第二例。

但瘦金體在書法史上評價不高、影響不大，這自然是受到宋徽宗是北宋的亡國之君影響，不但國家被征服、佔領，他自己更淪為俘虜，最後死在數千里外的異鄉。

作為一國之君，宋徽宗確實有許多失職的地方，最後的亡國更是永遠無法翻案的恥辱，但平心而論，北宋亡國宋徽宗固然有責任，但更多是時代因素造成的。宋徽宗被後世評為「諸事皆能，獨不能為君耳！」、「昏庸誤國」，當然是因為北宋亡國所不得不背負的罪名。

然而事實是，宋徽宗在位的二十六年間，是中國歷史上最富裕繁華的年代，被後世極端推崇的貞觀之治遠遠不能與之相提並論，宋徽宗治下的國家，百姓富足、國力極為強大，文化發展更是空前絕後，宋徽宗創立的書畫院亦為後世典範，然而這一切成就都被後來的亡國所抹殺。

歷史極為複雜，不能、也不可以簡單為宋徽宗辯解、翻案，有興趣的讀者，可以參考美國學者伊沛霞教授積數十年之力撰成的《宋徽宗》，這是首部完整傳記，力圖矯正大眾對宋徽宗「腐化、昏庸」的偏見。

伊沛霞重塑了宋徽宗的形象，還原一個繁榮國度的君主不斷追求卓越榮耀的雄心——儘管這份雄心以悲劇收場。作為藝術家，他身邊圍繞著傑出的詩人、畫家、音樂家，他還修築了壯麗的宮殿、寺觀和庭園，後世幾乎難以超越。

回到書法，學習書法需要知道的是，瘦金體不只是宋徽宗創建的「一種風格」，瘦金體更可以說是書法發展過程中，楷書最後的極致——筆畫最精緻、結體最完美，瘦金體同時也是這個風格的最高成就，就是說，宋徽宗瘦金體出現時，就已經是瘦金體的最高成就了，將近千年來無人能及，當然也就沒有人能夠超越。

瘦金體的技術非常高明精妙，這也是歷史很少有人學習瘦金體的主要原因之一，一直到近代，吳湖帆、于非闇、莊嚴等人，才以擅長瘦金體受人矚目、喜愛，但平心而論，他們的瘦金體並不十分相似。

原因可能在於瘦金體的字帖不多，宋徽宗的真跡大多收藏於皇宮大內，一些可以見到的碑刻因為刻製、拓印失真，也不足以表現瘦金體的精妙。

可以說，一直到現代照相印刷技術發達，瘦金體才有了讓一般大眾能夠一窺廬山真面目的機會，瘦金體的精妙純美才終於能夠展現在世人面前，也因而引起了學習瘦金體的風潮。

然而學習瘦金體非常困難，除了書寫技術，毛筆、紙張的要求也非常高，沒有正確的毛筆形式、紙張種類，不可能寫出瘦金體。

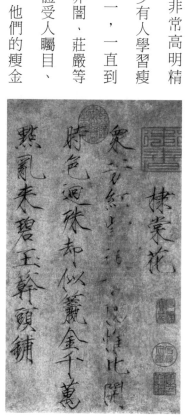

我自己從一九八〇年代就開始嘗試書寫瘦金體，當時只有黑白印刷的楷書千字文可以參考，對毛筆、紙張也完全不了解，所以也就不可能寫得對、寫得好。

一九九一年拜入江兆申老師門下之後，對毛筆紙張開始有系統的研究，才慢慢歸納出書寫瘦金體可能的最好條件，在幾位大陸、台灣做筆、造紙師傅的協助下，終於研究出書寫瘦金體的毛筆紙張特色，而後才算是踏出了成功的第一步。

然而一直遲至二〇一九年，我才開始在【侯吉諒書法講堂】嘗試教授瘦金體，原因是學生沒有一定的書法基礎，很難掌握瘦金體的書寫技術，所以等到學生有了精微掌控毛筆的能力，才能開始教瘦金體。

那麼，瘦金體是否適合初學者學習呢？

其實是要看「個性」，而不是看有沒有書法基礎。

即使沒有書法基礎，有了正確的筆、墨、紙的組合，再加上正確的方法，學習瘦金體還是可以的。

反之，如果個性比較不講究、隨便，那麼即使有一定的書寫基礎，也不適合寫瘦金體。

二〇〇〇年以後，瘦金體在大陸開始受到廣泛的注意，許多人開始投入比較多的心力研究瘦金體，二〇一四年隨著小說、電影《盜墓筆記》的流行，瘦金體的曝光率逐漸增加，因為小說中的主人公吳邪寫的也是瘦金體。

二〇一九年，以宋朝為背景的連續劇《鶴唳華亭》播出，劇中人物寫的瘦金體受到大眾注意，終於形成一股瘦金體的熱潮，尤其值得注意的是，喜歡瘦金體的人以一九九〇左右出生的一代居多，想必是瘦金體的華美風格，能夠切中現代年輕人的美感經驗吧，由此看來，瘦金體變成書法的另一主流亦是有人有可能。

目錄

第
**1**
章

# 宋徽宗瘦金體真跡

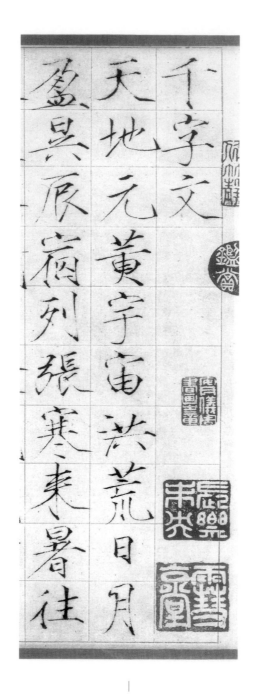

宋徽宗〈千字文〉（局部1）

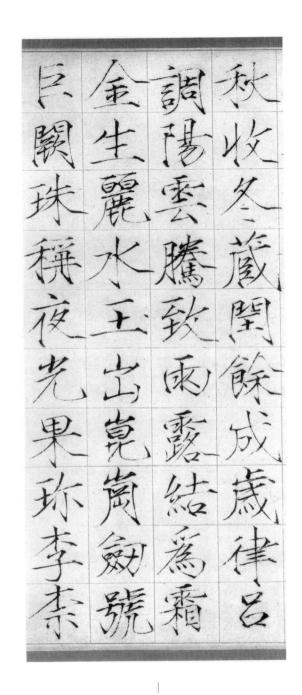

宋徽宗〈千字文〉（局部2）

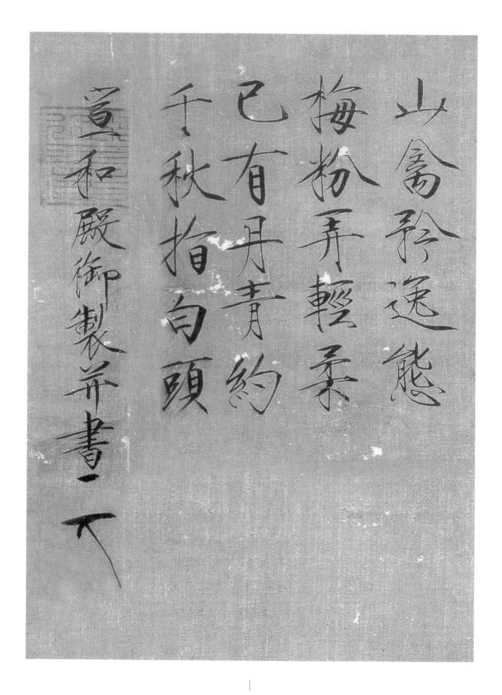

山禽矜逸態
梅粉弄輕柔
已有丹青約
千秋指句頭
宣和殿御製并書

宋徽宗〈山禽〉題畫

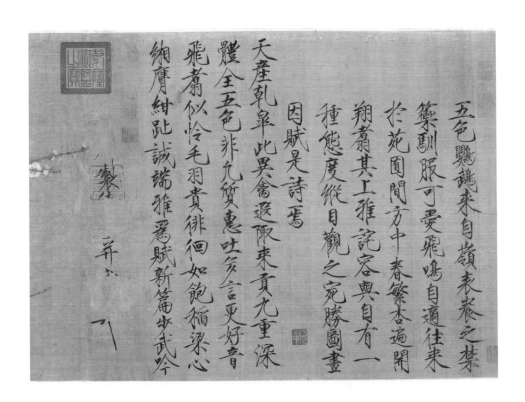

宋徽宗〈五色鸚鵡〉全

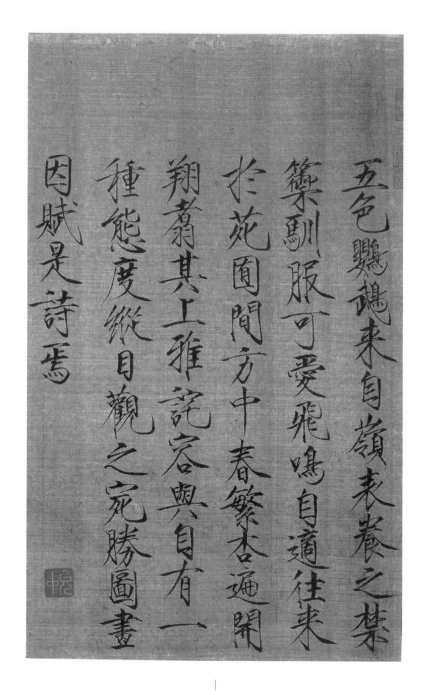

因賦是詩焉
種態度縱目觀之宛勝圖畫
翔翥其上雅詫容與自有一
於苑囿間方中春繁杏遍開
篆馴服可愛飛鳴自適往來
五色鸚鵡來自嶺表養之禁

宋徽宗〈五色鸚鵡〉（局部1）

22

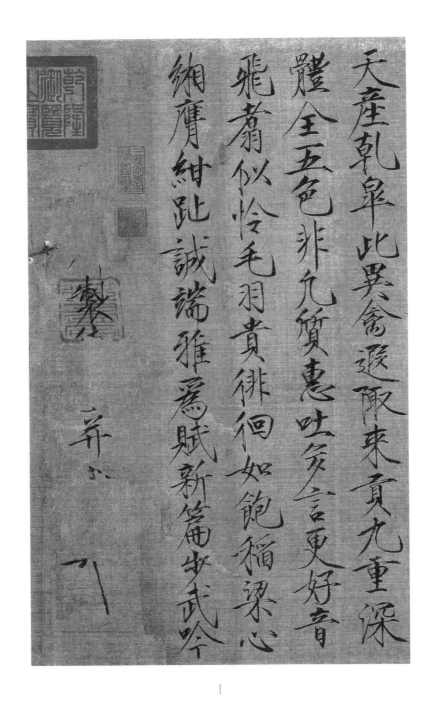

天產乾皋此異禽　遐來貢九重深

體全五色非凡質　惠吐多言更好音

飛鳥似憐毛羽貴　徘徊如飽稻粱心

緗膺紺趾誠端雅　爲賦新篇步武吟

宋徽宗〈五色鸚鵡〉（局部2）

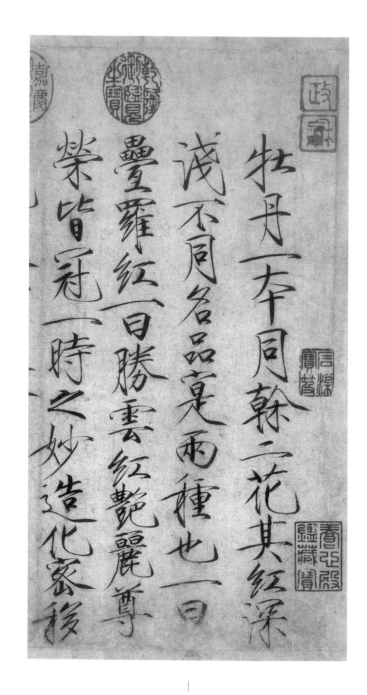

宋徽宗〈牡丹〉（局部1）

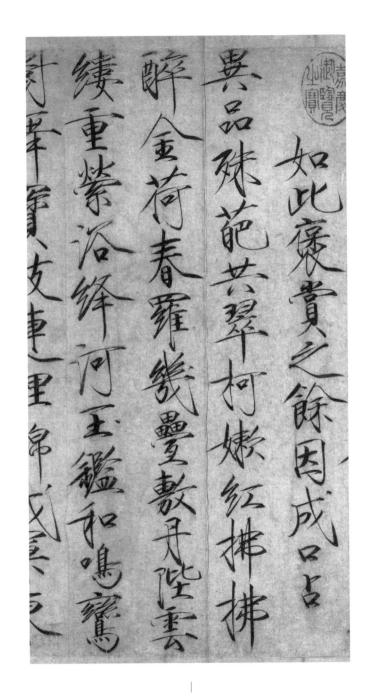

宋徽宗〈牡丹〉（局部2）

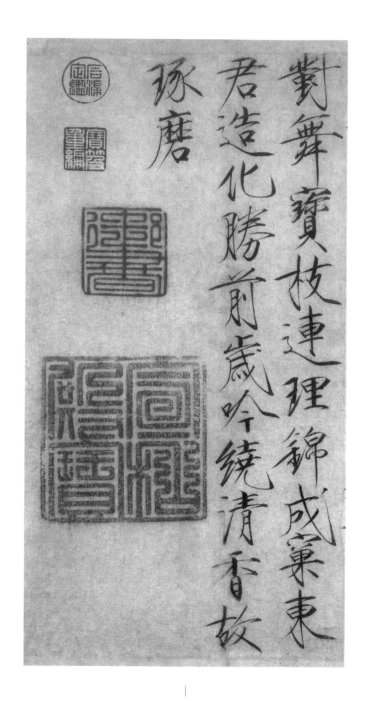

宋徽宗〈牡丹〉（局部3）

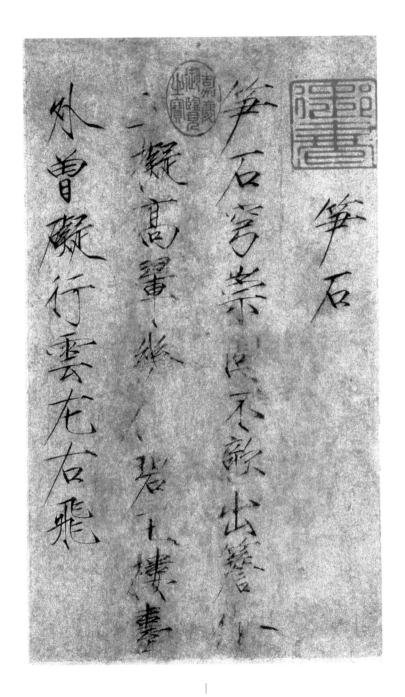

宋徽宗〈笋石〉

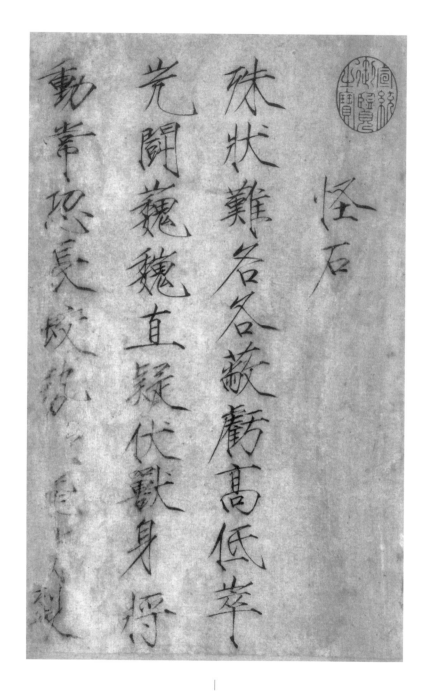

宋徽宗〈怪石〉（局部1）

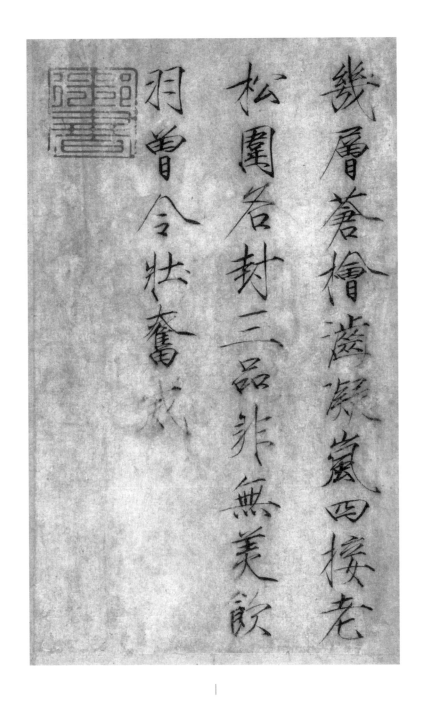

宋徽宗〈怪石〉（局部2）

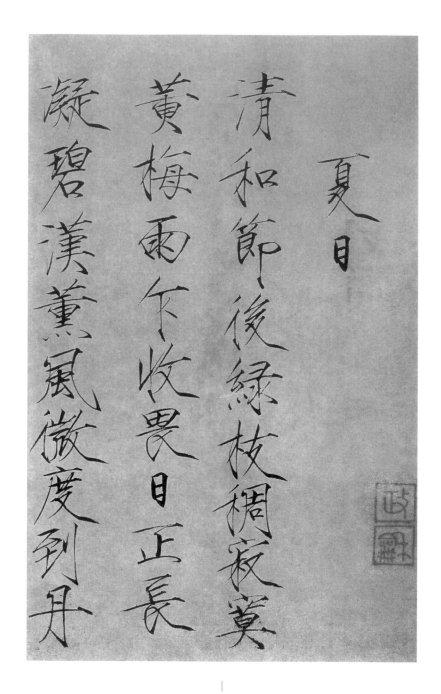

宋徽宗〈夏日〉（局部1）

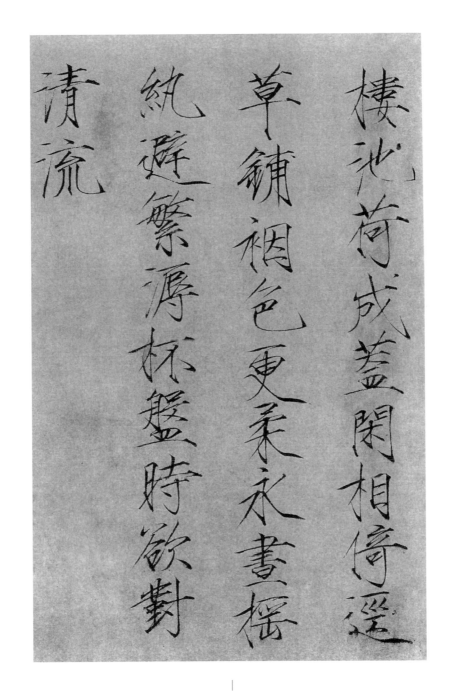

宋徽宗〈夏日〉（局部2）

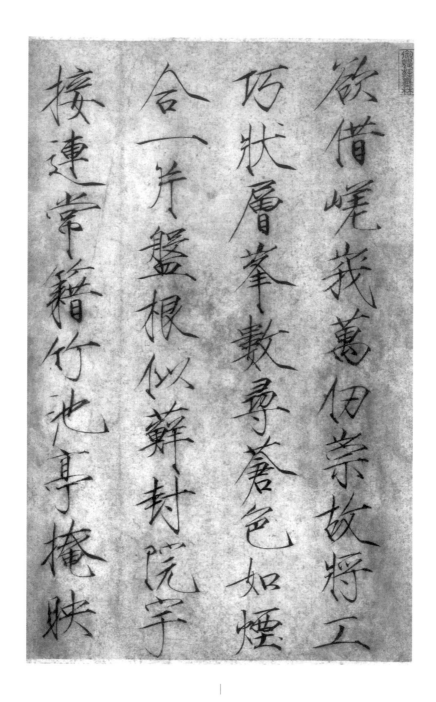

宋徽宗〈欲借〉、〈風霜〉二詩（局部1）

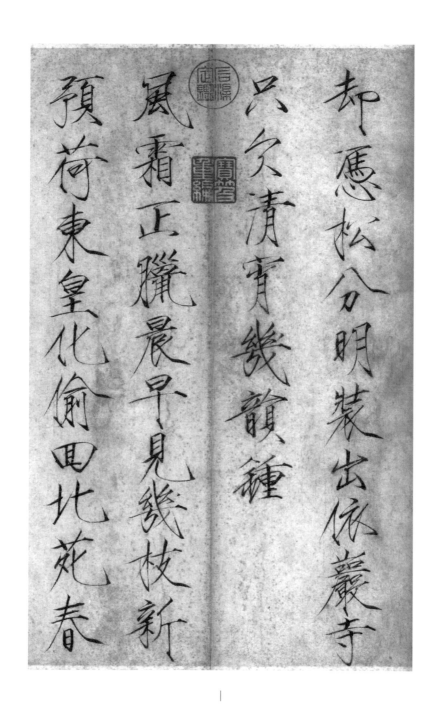

宋徽宗〈欲借〉、〈風霜〉二詩（局部2）

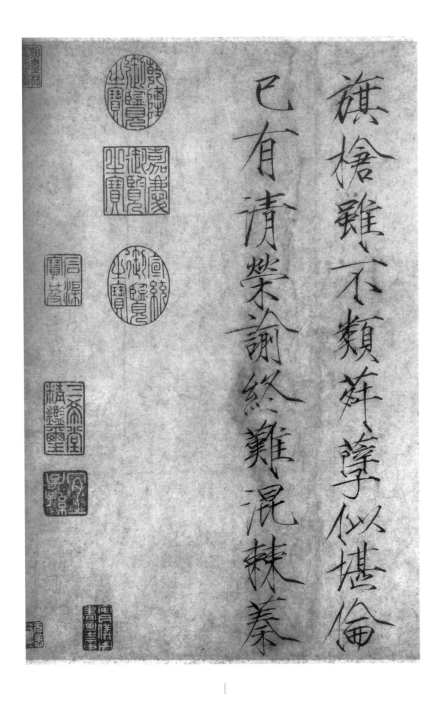

宋徽宗〈欲借〉、〈風霜〉二詩（局部3）

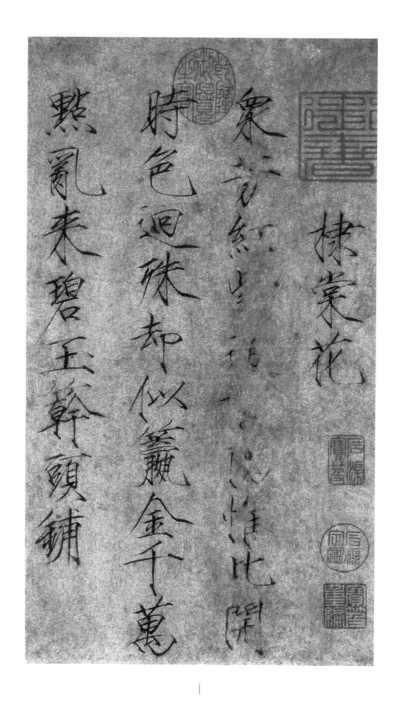

宋徽宗〈棣棠花〉

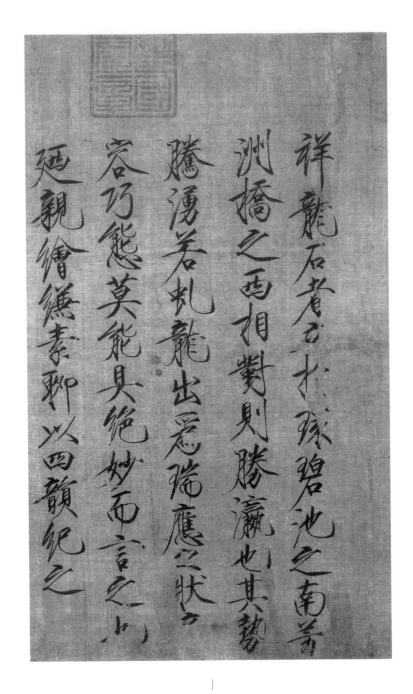

宋徽宗〈祥龍石〉（局部1）

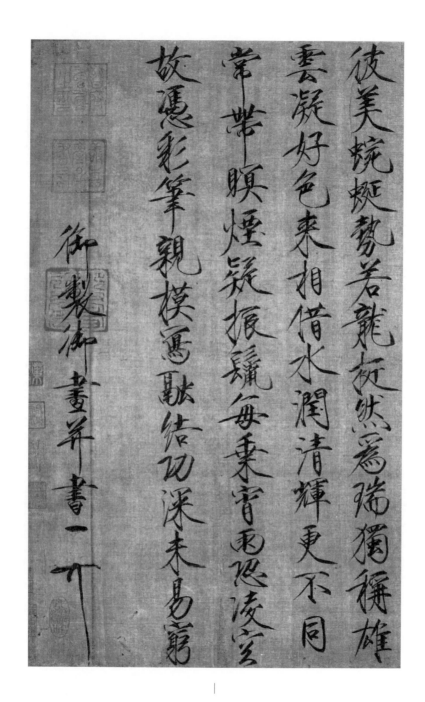

宋徽宗〈祥龍石〉（局部2）

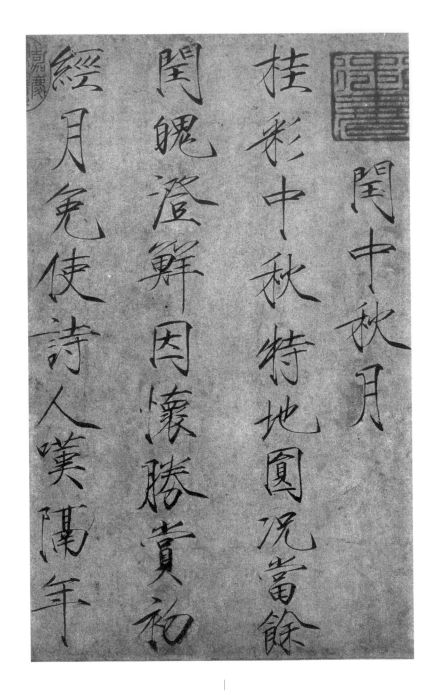

宋徽宗〈閏中秋月〉（局部1）

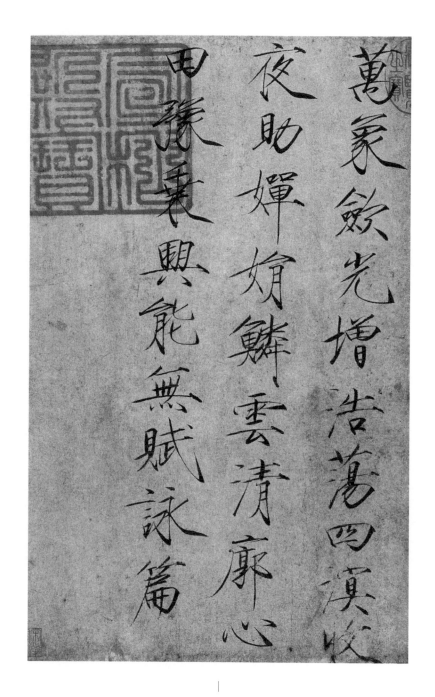

宋徽宗〈閏中秋月〉（局部2）

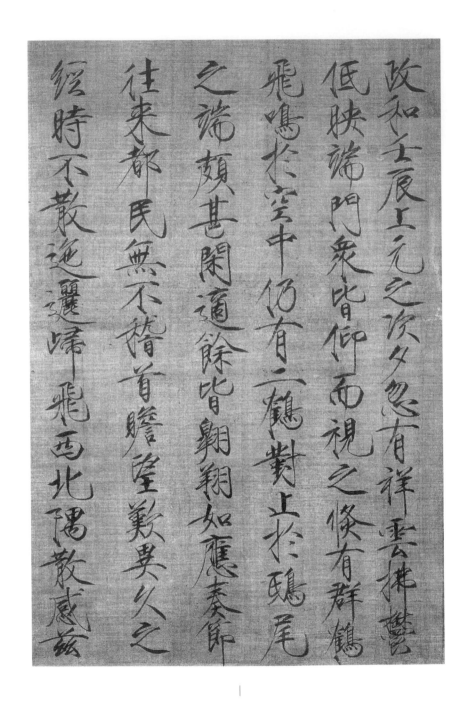

宋徽宗〈瑞鶴〉（局部1）

40

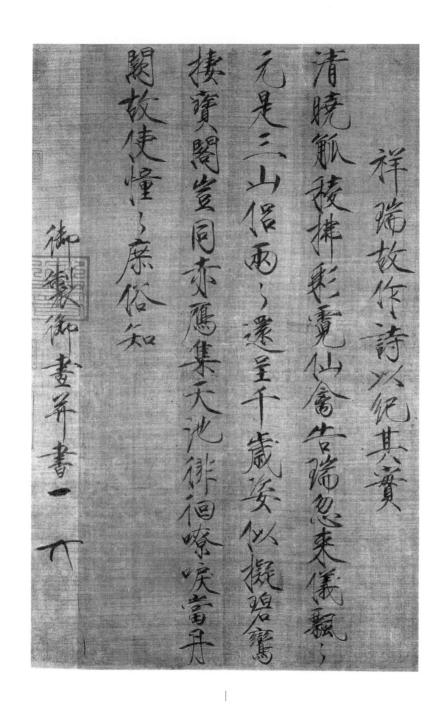

宋徽宗〈瑞鶴〉（局部2）

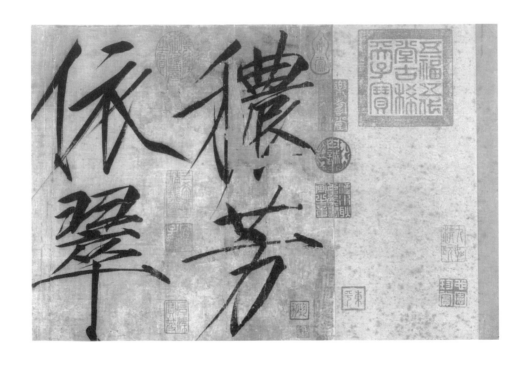

宋徽宗〈穠芳〉詩（局部1）

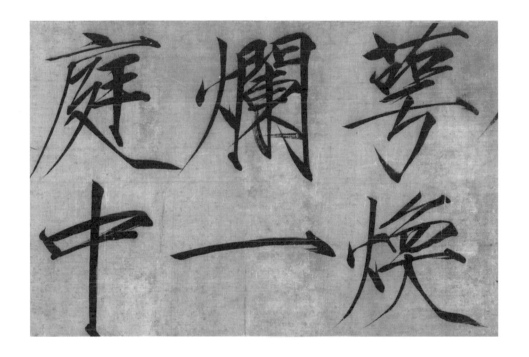

宋徽宗〈穠芳〉詩（局部2）

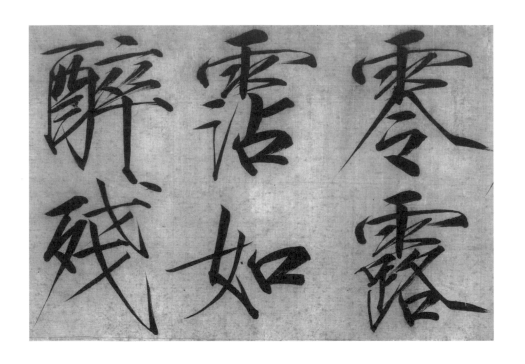

宋徽宗〈穠芳〉詩（局部3）

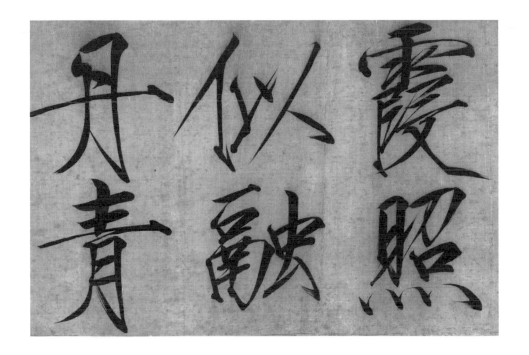

宋徽宗〈穠芳〉詩（局部4）

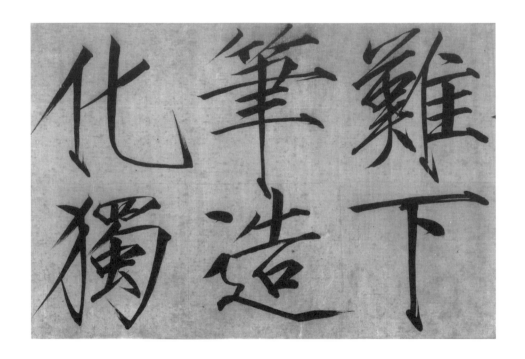

宋徽宗〈穠芳〉詩（局部5）

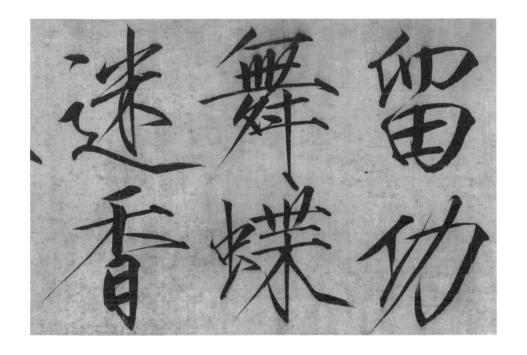

宋徽宗〈穠芳〉詩（局部6）

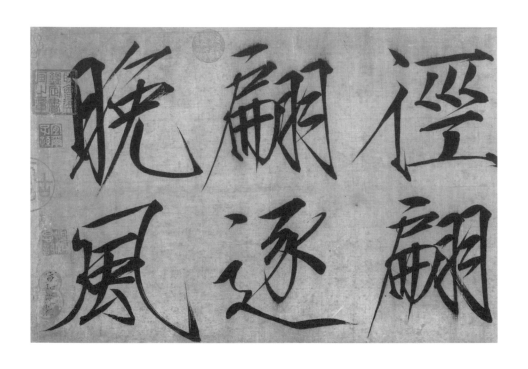

宋徽宗〈穠芳〉詩（局部7）

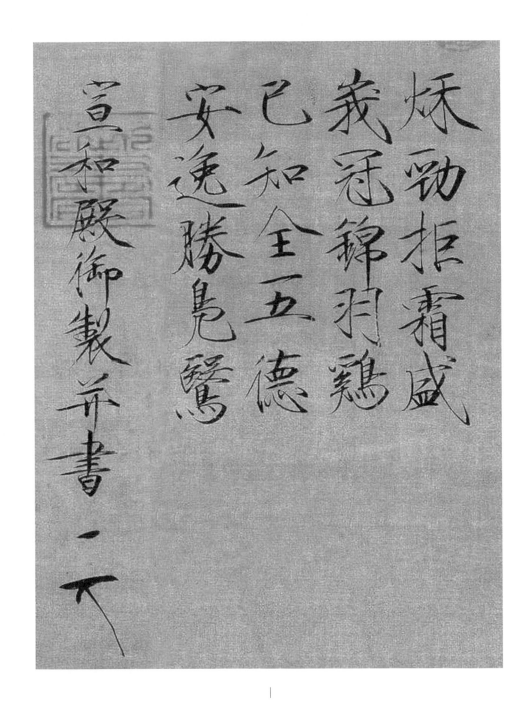

宋徽宗〈錦羽〉題畫

漸漸雪沫乳花浮千

蟄人間有味只

和氣作曉寒淡煙趺

# 寫瘦金體需要特殊的毛筆、紙張、墨

## 毛筆

瘦金體對毛筆、紙張的要求非常高，可以說，沒有毛筆、紙張，不可能寫好瘦金體。

寫瘦金體的毛筆要比一般的毛筆更瘦長，筆鋒、直徑的比例要在 4：6 左右，筆毛要硬，石獾、紫毫比較適當。

簡單來說，繪畫用的「勾線筆」是適合寫瘦金體的毛筆，但「勾線筆」的種類也非常多，出鋒的形式也滿複雜，最保險的方法就是親自試寫，並且多買幾種比較，有了比較才能逐漸了解並掌握寫瘦金體應該用什麼樣的毛筆。

## 紙張

寫瘦金體的紙張要用「熟紙」，即不會洇墨的紙張，宣紙系的紙張完全不適合，雁皮紙、半生熟的書畫紙、畫工筆

用的蟬衣宣，都是比較適當的紙張。

一般教、學書法我不主張用有格子的紙張練字，因為每個人寫的格子、字體、大小不一樣，用的毛筆種類、大小也不盡相同，用有格子的紙很容易受到格子的影響、限制。

但寫瘦金體建議從大小 3 公分的字，即從〈楷書千字文〉開始練習，並且最好用畫有米字格子的紙張書寫，原因是寫瘦金體的筆如果按照我建議的規格，那麼就可以統一寫 3 公分的字，瘦金體的結構非常精微，有格子的紙可以幫助控制字體的大小，格子中的米字線也可以幫助精確掌握瘦金體的結構。本書特別設計的瘦金體格子紙張，配合用米字格標誌的千字文，可以精確掌握瘦金體的結構特色。

把各種結構不一的字寫成同樣的大小，沒有格子的幫助幾乎很難做到，在格子紙上練習到相當程度之後，再改用沒有格子的空白紙張。

第 2 章 寫瘦金體需要特殊的毛筆、紙張、墨

# 墨

初學瘦金體不主張磨墨，除非已經能夠精準掌握寫字時墨的濃度，不然，只要用墨汁即可。

市面上銷售的墨汁品質都相當不錯，沒有特別推薦的品牌。

要注意的是墨汁的使用方式要相當講究：

1. 墨汁要倒在白色的小瓷碟中，注意不要一次倒太多，一次兩三滴就可以了，不夠再倒（圖1）。

2. 寫字之前，毛筆要先完全浸潤在水中，使筆毛完全張開（圖2），之後用吸水紙「輕輕」吸去筆中的水分，要注意不要吸得太乾，筆中應該微微保有水分（圖3）。

3. 毛筆完全浸入墨汁之中（圖4），在碟子上輕輕刮去多餘的墨汁，筆毛應該呈緊貼狀況，筆鋒保持順暢尖銳的狀態（圖5）。

4. 試寫，寫一個長的橫畫，出墨應該筆畫飽滿溫潤，如果太乾太濕，都要重新調整，不要立刻寫字，調整筆中含墨量的動作非常重要，不可馬虎。

5. 寫字過程中重新沾墨，只要用筆尖輕輕沾一下墨就可以；如果墨乾了、或在空氣中太久而變稠，筆尖沾一下水，調整墨的濃度，注意水分比例只要輕沾一下就夠了（圖6）。

6. 墨量少時，再倒兩三滴墨，重新調整筆，試墨如第一步驟，確定筆墨恰當，再繼續書寫。

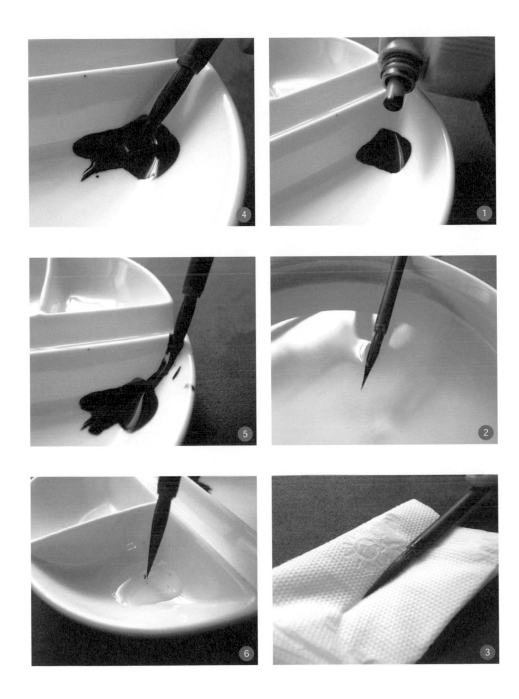

冰肌玉骨自清涼無

明月窺人人未寢敧

聲時見踈星渡河漢

第
3
章

瘦金體的基本筆法

# 一、瘦金體執筆法及注意事項

書法的執筆方式，向來是初學者最頭痛的問題，因為以往的認知，都是以「雙勾鵝頭」為「正統」的毛筆執筆方式，沒有用「雙勾鵝頭」執筆，就顯得不夠正式、有學問。

然而，從書法史的研究看，「雙勾鵝頭」並非所謂正統的執筆方法，至少，在唐朝以前，「雙勾鵝頭」並不是什麼正統的寫字方法，甚至不是主流的執筆法。意思是，歐陽詢、虞世南、褚遂良，甚至王羲之、王獻之這些大師的拿筆方法，可能並不是「雙勾鵝頭」。

受到許多「書法故事」的影響，很多人都把故事當真實事件，尤其是王羲之看了鵝的姿態，因而使用「雙勾鵝頭」執筆法，因而書法大進……，這不是事實，這是虛構的故事。

從許多古畫所描繪的古人執筆的方法，唐朝以前人們寫書法，應該比較多用「單勾」的方式拿筆。

## 二、瘦金體的基本用筆方法

瘦金體的特色之一，是構成字體的每一個「基本筆畫」都非常精準，相同的筆畫在不同字中的寫法幾乎一模一樣，所以寫瘦金體的重要規則之一，就是基本筆畫要寫得很準確，準確的標準，就是和宋徽宗寫的一模一樣。

許多人寫書法喜歡一次寫很多字，一來是這樣寫比較有趣、有成就感，也看起來「好像

字（10公分以上），則還是「雙勾鵝頭」比較適合。

當然，如果已經習慣用「雙勾鵝頭」，繼續用「雙勾鵝頭」當然也沒有什麼不可以。寫大

事實上，寫小字的時候，用單勾比「雙勾鵝頭」更容易控制，也更穩定；寫字的技術是為了寫出好字而發明的，學寫字的方法也是為了寫出好字，而不是為了學寫字的規矩。因此，如果有人質疑為什麼用單勾寫字，不妨這樣回答：王羲之也用單勾寫字。

筆拿正。不一樣的是，現代人用硬筆寫字對筆桿和紙的角度沒有要求和講究，而用毛筆就需要把毛

也就是說，古人拿毛筆的方式，和現代人拿鋼筆、原子筆差不多，都是用拇指和食指控制

比較厲害」，但這是最要不得的方法，因為書法如果基本筆法不及格，寫再多還是不及格，所

以，寫書法最重要的規則，就是把基本筆畫寫好，然後再把一個字寫好，一個字寫好之後，才

繼續寫下一個字。

寫瘦金體尤其如此。

因為瘦金體筆畫、結體構成的風格非常精準、精密，基本筆畫不像，哪怕只是一筆

不像，就不是瘦金體，因此寫瘦金體一定要非常有耐心的把基本筆畫寫好，基本筆畫不過關，

就不是瘦金體。

然而單筆筆畫練習又非常的單調無趣，而且單筆筆畫寫好了，字也不一定寫得好，因為瘦金

體的結構同樣非常精準、精密、精微，所以學習的訣竅之一，是找出同樣一個基本筆畫的相關

字，依序練習。

在進入基本筆畫的筆法之前，還要先了解瘦金體幾種起筆、運筆、收筆的方式。

## 起筆

一、平鋒起筆：指的是順著筆畫進行的方向，露鋒起筆。

## 運筆

一、橫畫運筆：通常直如用尺畫出來的線條。

二、直畫運筆：瘦金體的直畫通常並不筆直，而是呈現起筆—運筆—收筆（粗—細—粗）的規則，而且直畫向下的角度並不一定垂直，有的微微向左彎後再向右彎，有的直畫甚至向右下斜出。直畫的規則，在基本筆畫中再詳細說明。

三、收筆，有三種方式：

1. 直接為停筆，通常用於短的橫直筆畫，收筆就是停，不要加重、加粗。

2. 向上收筆，筆鋒在筆畫的最後抬筆上收。

3. 向左上抬筆、向右下收筆，這是瘦金體的標誌性筆法，通常在長直、長橫畫都要用到這樣的筆法。

二、露鋒起筆：如同一般書法的起筆方式，從左上到右下露鋒起筆。

三、露鋒、轉折起筆：常用於撇畫、或右上向左下寫的字。

# 橫畫示範

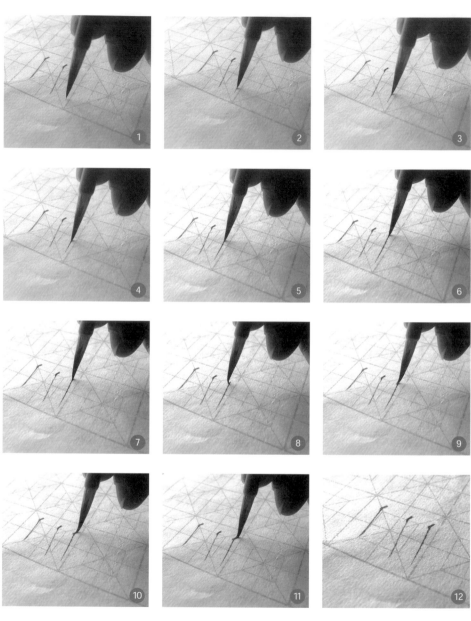

①—③　平峰起筆　④—⑥　運筆　⑦—⑫　收筆

# 直畫示範

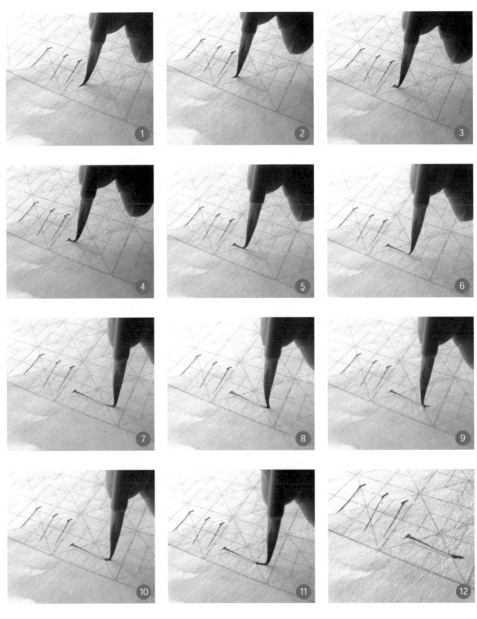

①—③ 露峰起筆　④—⑥ 運筆　⑦—⑫ 收筆

# 橫彎勾示範

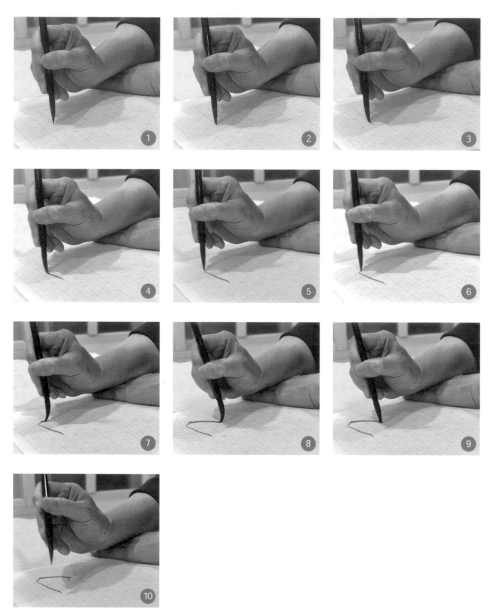

①—③ 起筆　④—⑧ 運筆　⑨—⑩ 收筆

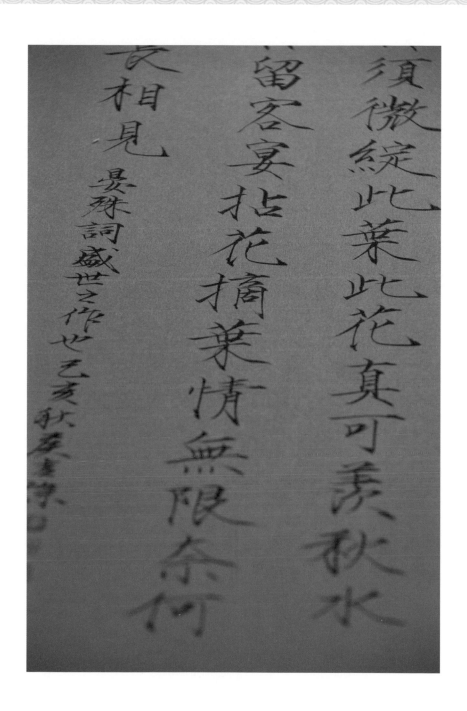

# 三、瘦金體基本筆畫與筆法

瘦金體的每一種基本筆畫，都有相對應的基本筆法，因此基本筆法是基本筆畫的技術基礎，掌握了這些基本筆法，才能寫好瘦金體。

瘦金體的基本筆畫大約有 30 種左右，也正是漢字結構中的各種筆畫、單元、部首，由於瘦金體的筆畫、結構高度重複、精準，所以熟悉這些基本筆畫的筆法是絕對不可缺少的書寫條件。

以下分別說明基本筆畫的筆法。

## 瘦金體基本筆法

瘦金體的筆法相對於其他書法比較精緻，精緻的意思是因為在很小的範圍裡（有時候可能只有 0.01 公分）要做兩、三個變化，在如此微小範圍要做好幾個變化時，筆的運動從起筆運筆到收筆都要非常細緻，瘦金體跟其他書法不一樣的地方是書寫者對於手的控制要非常細緻，比如說宋徽宗在寫的時候，瘦金體的可程式性、可重複性非常高，意思是每種筆畫在不同字的運用

上都是重複的，比如說「點」，點在不同的筆畫是重複的，三點水的寫法、大小、位置在不同字裡面都是同樣的，非常精準。精準很難學，但是可重複性、可程式性就比較容易學，所以瘦金體跟學習其他筆法不太一樣，其他書法會強調一個字一個字練，可是瘦金體首先要很清楚，在微小距離裡面筆法是如何運用。以下我根據主要特色歸納出基本筆法。

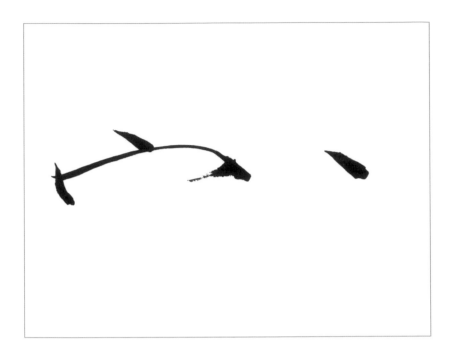

**1**

# 點

## 1.1　右點

**說明** 一般最基本的點法，例如「宇」的第一點，它是從左上到右下點，要露鋒，壓下去以後再收筆，所以會形成一個水珠狀，不是點一下就結束。

1.2
左點

說明 要從右上角點下來，45 度角露鋒，再用力收筆。

## 1.3 寶蓋頭的第一點

**說明** 從右上點下來以後，再往右邊收。

## 1.4 「氵」三點水

**說明**　三點水其實不是點，前兩筆是小橫畫，第三筆是一個往上勾的線條。兩筆小橫畫，順勢下來，第三筆勾上去的時候，是先逆鋒，往筆畫下來的反方向收鋒，就是逆鋒再往上挑上去，大部份在第三筆都沒有露鋒。

要注意前面兩筆的小橫畫並不是 45 度角側鋒，一般小楷書或行書橫畫都是 45 度角下筆，這裡的橫畫幾乎是平的。

要注意位置，上面兩筆橫畫佔一個位置，第三筆佔兩個位置，是 1：2 的關係，要練到變成習慣為止，才會每次寫起來都一樣。

1.5

「冰」的兩點丶

**說明** 只是少了丶的第一筆橫畫，其他筆法都一樣。

點是瘦金體比較簡單的筆法。

## 1.6 「口」、「田」、「里」的第一筆

**說明** 這一筆是30度下來，尖下筆，到定點後像直畫一樣往上收，這是一個比較特殊的筆法。

② 橫畫

2.1 起筆方法一

**說明** 實下筆，下筆時有一個角度通常是右下45度，筆尖再往右行，和一般楷書的寫法一樣。

## 2.2 起筆方法二

**說明** 楷書的虛下筆，下筆時筆接觸到紙沒有停頓。

橫畫筆法：虛下筆，保持力道，筆劃筆直，收筆。

瘦金體的橫畫有很多應用虛下筆，就是起筆不停，保持力道一致。還有一個特色是筆畫非常直，直到像用尺畫出來，所以在寫橫畫除了要虛下筆，還要特別留意整個手腕移動，不是用手腕去轉，也不是用手指動。手指頭是控制方向，無論在大字、小字都要非常筆直，別以為小字的直比大字容易，困難度是相同的。

## 2.3 收筆方法一

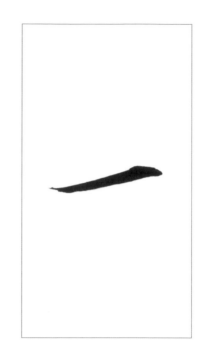

**說明** 收筆停，不要用力。

## 2.4 收筆方法二

**說明** 收筆時要往上收一下，再點下來，但是沒有超出原來這條線，會形成往上收筆一點點的狀態，這是瘦金體最難的地方，表現都是一點點。

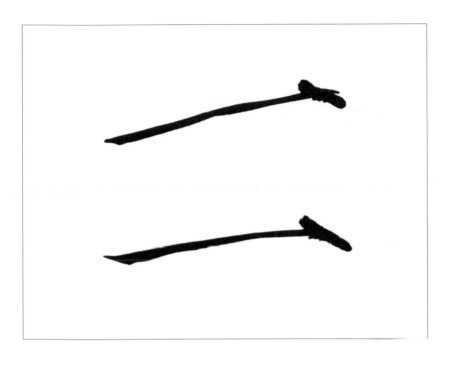

## 2.5 收筆方法三

**說明** 到最後提筆到左上 45 度，再往右下反方向壓下來，再往上收筆。這是瘦金體最標準的收筆方式，通常應用在長橫畫。

因為是長橫畫，所以會應用實下筆的起筆方式，因此長橫畫的筆法就是起筆，把筆提起來保持力道右行，向左上收再右下收，停。

## 2.6 長橫畫

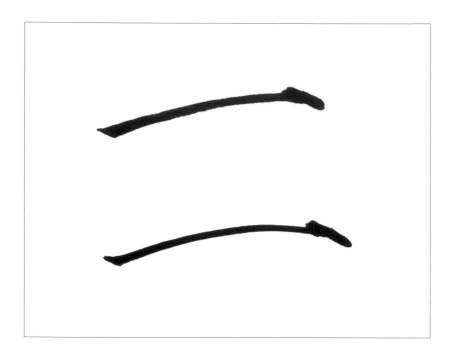

說明　橫畫起筆和收筆都很好寫，難的地方是要跟尺一樣直。

瘦金體有很多筆法會出現有點拋物線、很漂亮的微彎，在長橫畫也有，這就要仔細觀察是應用在什麼樣的筆畫裡面。而在長橫畫，尤其是筆畫最後的長橫畫一定會應用到這樣的技法。

2.7

單字運用

說明 橫畫的收筆方法一（虛下筆，收筆停）通常運用於短橫畫，「且」裡面的兩個短橫畫便是用這種方式。接長橫畫的起筆會實下筆，右行，收筆時往左上再往右下收。這是橫畫運用的方式。

**3** 直畫

3.1 基本直畫

**說明** 瘦金體的直畫非常特殊，直畫的基本筆法是左上到右下切45度下來，再提筆直下行，略收，到定點後再左上45度到右下45度收筆，這就是鶴腳，像鶴的腳一樣的收法。

難的地方在直畫下筆以後，力道要縮小，直畫的頭稍微重一點，下面稍微輕一點，然後再往上收筆，形成一個非常優雅的線條。

## 3.2 直勾

**說明** 基本勾的方式是從直畫下來到結束，整個筆往左上勾。直勾的時候在直畫會有一個向左邊的彎度再往左上勾，當然也會有筆直的，但是有向左邊的彎度通常會搭配直勾。

## 3.3 平勾

**說明** 如果直畫是筆直的，就是平勾。所以瘦金體的勾有兩種不同的組合方式。

撇

4.1

基本撇畫

說明　撇在瘦金體的筆畫位置非常小，但是書寫的方式和一般的楷書是一樣的，從左上 45 度下筆以後，到定點，轉鋒，往左下慢慢變小，出去。

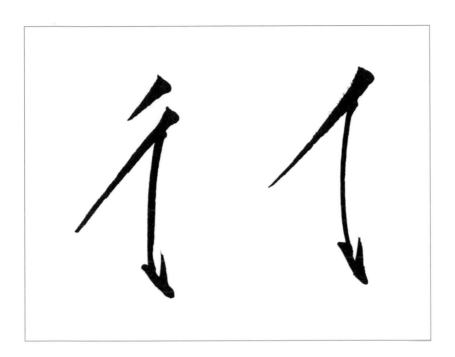

說明　撇的運用很多，例如「彳」和「彳」的撇，也都是這個筆法，所以把撇加上直畫的寫法就是「彳」字邊。基本的結構部件會再說明。

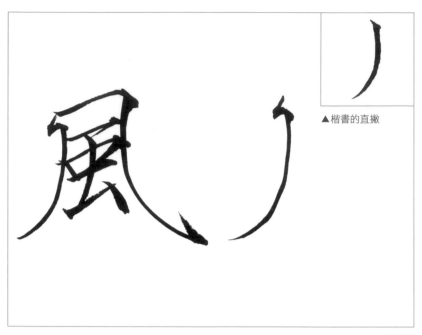

▲楷書的直撇

▲鳳頭撇

說明　「風」、「月」的第一筆，在楷書稱為「直撇」，但是在瘦金體裡是一個非常標準的特殊、困難的筆法，稱為「鳳頭撇」。

在楷書的直撇通常是左上45度起筆，下行，然後左彎出去。彎度會看字的形狀，有的多有的少，一般來說是一點點彎出去。在鳳頭撇多了三個動作，先從右上往左下點，然後往右上回收到右邊的定點，就是左點後順勢往右上收到定點，筆鋒要轉正，往下行，到了要彎的時候加壓轉彎，向左邊出去，所以造成鳳頭撇的特色，這是瘦金體裡面最難的筆法，因為變化很多。

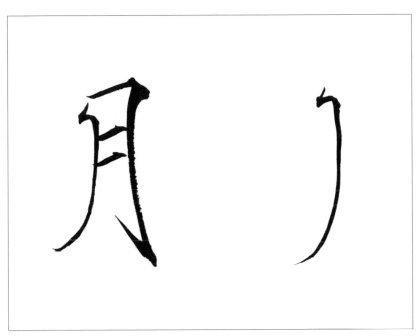

▲鳳頭撇

剛開始練的時候比較困難，可是這個筆畫充滿了裝飾性，在瘦金體裡是非常重要的，因此重點是所有鳳頭的筆畫都要練到非常流暢。

## 4.4 針撇

**說明** 例如「歷」第二畫，或是橫畫接撇畫的撇，通常像針一樣，角度會比較豎一點，一般的撇畫是45度，這種撇的角度可能只有30度，起筆一樣從左上下來輕點，然後很尖的像一根針一樣出去，是一個非常細的筆法。

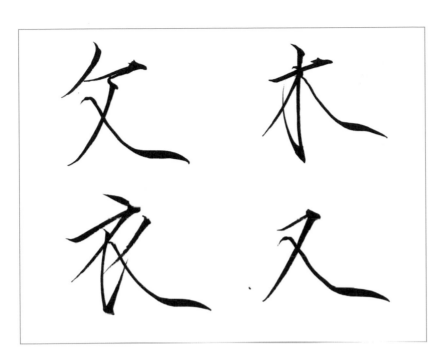

## 5 捺

### 5.1 角度一

**說明** 捺有兩種結構，在比較豎的捺，例如「水」或「木」的最後一筆，捺是比較斜的。；在「辶」的捺是比較平的。筆法大致都一樣，都是先一點點往上輕彎，到定點後往右下，到定點用力推出去，這是瘦金體最漂亮的筆法之一。

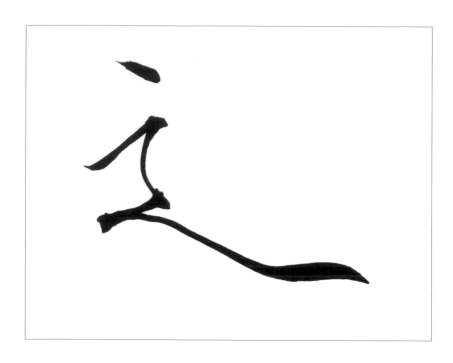

說明　在「辶」的捺筆法一樣，差別只是比
較平。辶字邊我會主張連前面的勾一起
寫，這個勾比較特殊，要寫一個像3的筆
法，前面筆是直的上去，虛下筆，直接彎
下來，寫一個不完整的小S形，筆尖下來
以後平推出去。

**6**

# 橫彎勾

▲瘦金體的橫彎勾

▲楷書的橫彎勾

**說明** 橫彎勾是書法常用的筆法，它在楷書和瘦金體不一樣，楷書的橫彎勾通常會疊筆回來勾，或者是往下壓再勾。

瘦金體的橫彎勾厲害之處在於第一筆橫畫結束以後，最後要彎下來，再向左邊幾乎是平的勾回來，所以會形成一個非常精緻的右勾角度。

橫彎勾向下的彎度非常微妙，橫畫有點彎但是基本上又是直的。

橫彎勾單獨練可能會寫得還不錯，但是通常不要只練這個筆畫，原因有二：

一、要跟其他筆畫配合，才是一個完整的部首，例如「宜」，要和寶蓋頭左邊的點搭配。

二、橫彎勾通常在字體的上半部，所以要非常注意橫畫的角度，這個角度通常要跟下面筆畫的角度相同，例如「宜」的橫畫角度是一樣的，所以單獨練可能會把彎度寫得很好，但是卻會失去橫彎勾的橫畫角度，所以一定要搭配整體的字來練，才會寫得比較準一點。

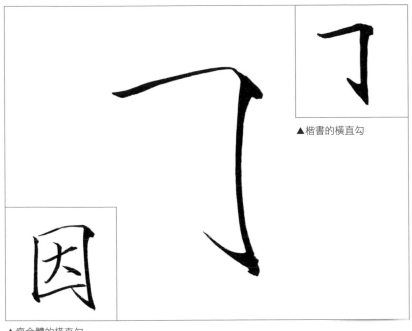

▲楷書的橫直勾

▲瘦金體的橫直勾

**⑦**

# 橫直勾

## 7.1 大口的橫直勾

**說明** 一般楷書如小圖示範。在瘦金體則是橫，彎，把筆往上頂收回來，再往下行，勾出去。

瘦金體裡橫直勾比較重要的地方在於，它的直畫通常有一個向左彎的角度，不是垂直但又有點斜。這是有規律的，例如在「因」、「同」、「周」、「國」這種大口的橫直勾都是如此。

7.2 「門」、「月」的橫直勾

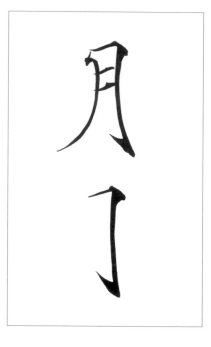

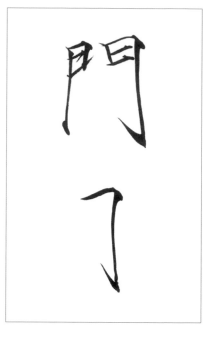

**說明** 應用在「門」之類字的時候，橫直勾角度改變了。

在大口橫直勾的直畫角度雖然有內彎，但是基本上筆畫是垂直的（在直畫最上方和最下方的端點是處於垂直狀態），只是在筆畫中間有微往左邊彎，就像「永」的第三筆會微往左邊彎一點，直畫最後會回到垂直再勾上去。

橫直勾在「門」的運用要特別留意，最右邊的這個直畫通常會往右一點點，大概2、3度的斜角。技法雖然一樣，但整個筆畫的角度不是垂直的，所以要注意到這兩種差別。

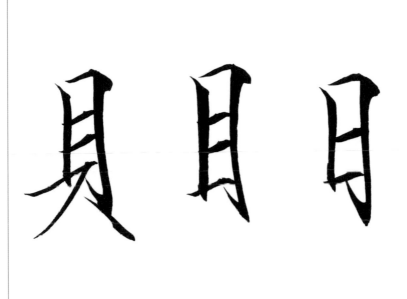

## 7.3 「日、目、貝」的橫直勾

**說明** 仕橫直勾有一個很微妙的筆法，雖然是往左邊走，但是大部分在右邊會回來一下，形成一個很微妙的角度，不是直的，但又不能回來太多。這在「日、目、貝」的筆法會常用到。

以「日」字邊為例，第一筆是直畫、切、直下來、收筆，像一個標準的長直畫，然後短橫、右直勾，如果只有這樣勾會不好看，所以通常會左彎，然後右邊收回來。會有一個這個角度。

訣竅是剛開始寫的時候，第一筆寫完，第二筆橫、切以後往內走，下來，勾的時候上去，自然而然會因為筆畫的粗細大小形成微妙的變化。剛開始這樣練就好，寫多了，微妙的筆法就會出現。

## ⑧ 卩的筆法

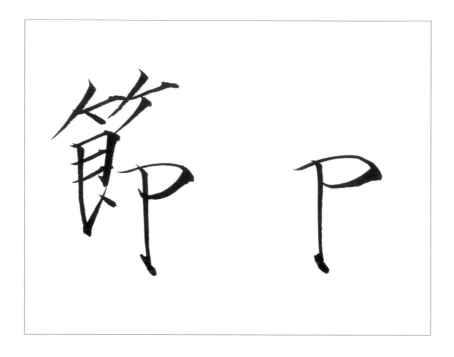

**說明** 卩部的瘦金體筆法非常特殊，和一般楷書的寫法明顯在右角有所不同，它是一個水平的橫畫，到了筆畫終端很圓滑的向下運筆，形成特殊的弧線，在弧線最後筆意不斷的向直畫連筆。直畫的寫法和一般的寫法一樣，有銳利的出鋒，上重下輕，最後反筆向左上再向右下收筆。

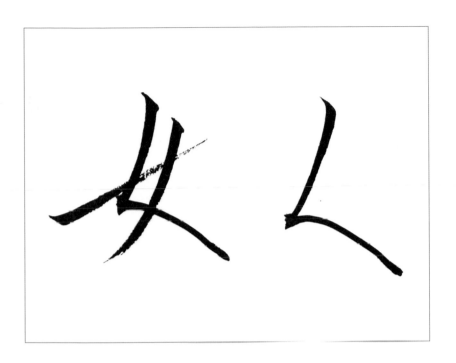

## 9　く的筆法

**說明** 基本上是出一個撇畫、一個長右點構成的筆法。重點技術在於，這兩個筆法相接的時候是內繞出來（筆畫最後端要繞一下），右邊的長撇在兩個筆畫交接的地方要繞一圈，把筆鋒調整以後，再整個轉下來收筆，才能收到這麼漂亮。如果沒有在筆畫裡內繞的話，女字邊的勾就顯得結構比較不緊密。

**10**

# 「戈」的大勾

**說明** 戈的大勾是書法筆畫中技法比較困難的，在瘦金體中尤其如此，因為要在微小的地方做很細的力道變化。

1. 尖出鋒、順筆或側筆，下筆。筆與紙張接觸後即停。

2. 在停筆位置，筆不要離開紙面、轉換筆鋒、力道方向向下運筆，運筆的同時寫出大約45度帶弧度的筆畫，而且筆畫中間的力道有微小的收斂。這個筆畫的角度、力道變化都很微妙，不容易說明，但能多加練習。

3. 在下彎筆畫的末端停筆、提筆、轉換筆鋒和力道方向向上，用力果斷、速度略快的勾出。

⑪
## 鵝勾

<b>說明</b> 鵝勾的筆畫，先分成三個段落說明筆法，比較容易掌握，但在書寫時則必須一氣呵成。

1. 側出鋒下筆，筆垂直或略朝左，向下移動的同時，壓筆的力量漸輕，形成上重下輕的筆畫。

2. 維持輕的筆畫力道，向右邊自然寫出近90度的彎筆，筆畫後半，力道稍微加大，筆畫略粗，到達筆畫終端，停筆（筆不要離開紙面）。

3. 毛筆在停筆的點上稍提起、筆不要離開紙面、轉換筆鋒方向，向上用力勾出。

# 四、瘦金體基本部件

瘦金體是一個高精密、可程式化的字體，所以把基本筆法搞清楚了、懂得基本筆法怎麼寫的時候，兩個、三個或四個基本筆法組合起來就會是一個部件，比如：「亻字邊、扌字邊、竹字頭、艹字頭」等這些部首或部件，在不同的字體裡面，相同部件的筆法、形狀大小幾乎都是一模一樣，所以需要了解瘦金體這些基本部件的寫法，跟多練習這些基本部件的寫法，還有準確掌握這些基本部件在每一個字裡面佔的位置，例如：「木字邊、扌字邊、禾字邊、犬字邊、忄字邊、左阜右邑的阝字邊、米、王」，都是非常準確地佔三分之一的位置。雖然說是三分之一，但是在整個字體的結構上是一半的。為什麼說佔的位置是一半，但是寫的時候是三分之一，其實這就是瘦金體結構上很精妙的地方。我們來看實際的例子。

**1**

# 「亻」、「彳」字邊

**說明** 一個撇加一個直畫，這個直畫沒有那麼垂直，會有點往左邊彎（像直畫的特別筆法）。重點是第二筆的起筆幾乎和第一筆重疊，從第一筆起筆的地方下來，只有避開一點點，形成亻字邊。如果是像楷書從三分之一的位置寫起，那就不是瘦金體。

先有一個很短很短的撇畫，再來一個長的撇畫，再加上直畫，就是彳字邊。

**2**

# 三點氵與兩點冫

**說明** 「冫」、「氵」前面曾提過，「冫」就是一個橫畫，全平、或者往下大概 5 度的短橫畫，結束時筆尖向下帶到下一筆起筆處，逆鋒向右上挑上去。

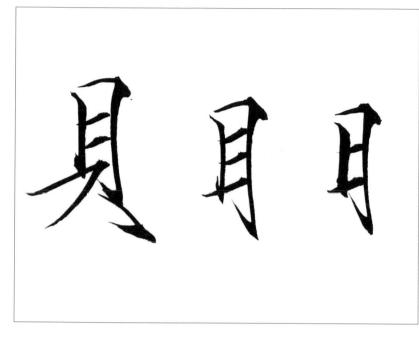

**說明**　如果是單獨的字，第一筆通常都是很直很粗的線條，因為要佔一個字的位置，第一筆會比較重；第二筆就是一個短橫直勾，再兩個短橫畫，就變成「日」。如果是日字邊，第一筆是直畫、切、直下來、收筆，像一個標準的長直畫，然後短橫、右直勾。日字邊的短畫比較特殊的是，一個短畫之後要連筆勾上去，第二個短畫是上勾的方式，斜上去才會漂亮，才會有一點類似行書的方式。「日」也是一樣，一個直畫、短橫、直勾上去，二、三個短畫要連起來。跟目有關的是「貝」，跟貝有關的例如「責」，「貝」的三個短畫是分開的，可是第三筆橫畫是長的，結束的時候往上提右勾回來，長點下來，收長點。

# ④ 木字邊：木、禾、特的「牛」

**說明** 木是經常會用到的筆法，佔筆畫二分之一的位置，比較特殊的是，所謂的二分之一沒有那麼準確。短橫畫、上來、往收、切、按照標準的直畫寫下來以後、往上勾、到定點、往上勾（反勾），要連筆帶到橫畫與直畫的位置上方再勾下來，再輕輕一點。這是一個非常重要的筆法，很多地方都用得到。橫畫就是虛下筆、不用力停、往上、切角度、切直下來（有一點彎），上去到交叉的地方轉下來，轉下來的這一筆通常是一個彎直的、沒有彎度的撇，30度的斜、直撇，往右邊收。這個筆法如果搭配捺，就是經常會用到的筆法。

木的筆法搭配捺，重點就在於勾上來接撇的地方不能斷掉，這是最漂亮的地方。

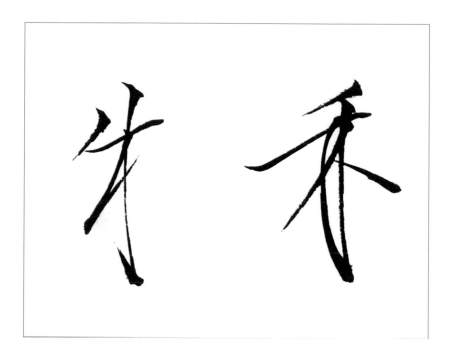

相同的筆法是「禾」，只多了上面的撇而已，下面就是「木」的筆法。

特的「牛」的筆法也是一樣，把「禾」的撇移到左邊，再來就是一個一樣往右下的撇，只是在撇完之後會回鋒上去，回鋒到右邊。

**5**

# 扌字邊

說明　扌字邊，橫筆往上收，接直畫起筆，連筆下來直接勾，帶撇畫起筆，往右上撇。

**6 忄字邊**

**說明** 佔的位置也大概是三分之一，第一筆是一個上虛下實的短直畫，回鋒到虛筆起點的地方之後，再接一個短橫畫，再接一個長直畫。虛下筆、實、彈回去、接短橫畫、長直畫，長直畫的筆法都是一樣，切角、一點點左邊收、下筆、收起來、鶴腳收一下。

**7** 阝（左阜）

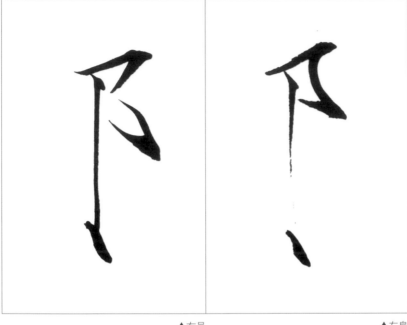

▲右邑　　　　　　　　　　　　　　　　　▲左阜

說明 佔三分之一的位置，虛下筆的短橫畫，提筆到筆畫的上方，然後再寫一個彎勾上去，這部分很難形容，大約是內彎上勾。

沒有像右邑的耳朵邊這樣寫：右邊是一橫、提起來、一勾、再往下一勾，是比較正常像楷書耳朵的寫法。

直畫就一樣，都是很標準的鶴腳。要特別注意有些字，鶴腳是有點角度、不是垂直的，在不同字體上的角度要留意一下。

**8**

**玉字邊**

說明 玉字邊的筆法要特別留意的是，先是一個短橫畫，短橫畫要往上收筆，還沒結束就直接彎過來帶到直畫起筆，會有一個很漂亮的映帶筆法，帶過來然後直畫下來、短橫畫、勾上去、橫勾上去。

說明　標準的點，第一點要點比較重，短橫畫往上收，然後左點右點要連起來，再右勾上去，要特別留意線條不要黏在一起。

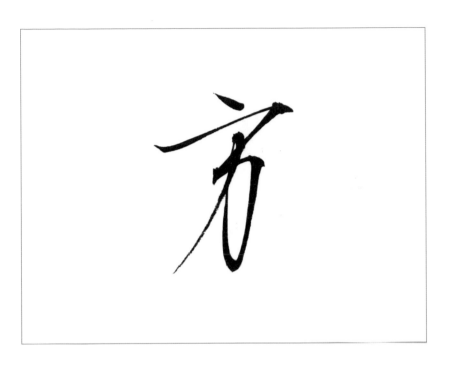

**10**

## 方字邊

説明　「方」跟「立」的筆法前兩筆法是一樣的，不一樣的地方是短橫書往上收起後要立刻移到下一筆的位置（「方」右邊勾的起筆位置），然後下氶，直勾，勾不要彎，然後一個像針一樣的撇，出去。

## ⑪ 女字邊

**說明** 女字邊佔一半的位置，女的第一個勾要在筆畫裡面回來，練習的時候最好用有格子的紙，才能準確掌握字型。一些比較難掌握的位置，比如像女字邊，第一筆起筆應該是在內部四方形格子的這一點上面起筆，右邊的這一筆要接近中間線的這個位置（參第155頁），如果沒有格子參考的話，這個結構就很難寫得好。

文字說明很多，不如直接用格子寫，直接觀察格子是在什麼位置，每個筆畫是在什麼地方開始到什麼地方結束，是最快速的習字方式，尤其是像女字邊這種特別難掌握的寫法。

**⑫ 糸字邊**

**說明** 糸字邊跟女字邊的勾筆法一樣，不一樣的地方在於第二筆是往上，但要特別留意的是在最後面的筆畫上去，在筆畫裡面彈回去，第二筆結束的時候有一個很輕微的動作，筆要提起來再下來，頂回去，是很細的動作。停了之後，整個勾上去點下來以後，最後面的勾要帶回來，要帶到下面三點的第一點，這是一個筆法的結構。

先寫前面的幺，帶過來，這兩點要一起寫，因為瘦金體在這種映帶上有非常特殊的習慣，造成它雖然是楷書可卻有行書的味道。

**13**

足字邊

**說明** 上面是個「口」，切下來，30度虛下筆再往上收，形成一個收筆的角度，再來是很準確地在起筆的地方橫畫轉彎，要接起來，「口」的左上角不要漏空，就會寫得好，要注意足字邊的「口」不是寫成方形，是扁形；然後再直，接著往上；最後這兩筆最重要，直下來以後，離開一點點，勾上去。最後兩筆的角度不太容易掌握，不是直接勾，是由直和勾兩筆結起來的，直畫後移向左邊一點點，然後勾上去，這樣才會好看。

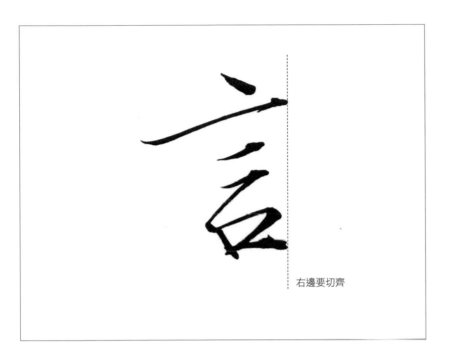

右邊要切齊

**14**

言字邊

說明　點、稍微長的橫畫，然後往上收筆，短橫畫、短橫畫，然後帶下來，自然而然地帶到「口」的第一筆，然後要像寫「口」的第一筆那樣做一個收筆的動作，再寫橫畫，接著寫下面的「口」。

▲上方最後一筆短橫畫要接「口」的第一筆

要特別留意的是，做為言字邊的字時，言字的右邊是切齊的，這在字體結構上很自然而然地跟楷書結構一樣。

114

**15**

石

說明　基本上就是一個短橫畫、接一個針撇、加上一個口的組合。

短橫畫往上收，然後移到針撇要下來的位置，再寫一個口字，這是標準筆法。

如果第一筆的短橫畫跟針撇接不起來，那先不要這樣寫，就先寫一橫往上收筆，然後再寫一個直撇，這樣就比較容易掌握。

▲短橫畫接針撇的連筆寫法

▲短橫畫跟針撇分兩筆寫

**16**

子字邊

說明　比較難形容，基本上就是一個虛下筆的短橫畫，然後往左下來勾，最重要的是第三筆，要回來一點點，而不是直接下彎，要回到右邊一點點然後再下來，這個動作要一氣呵成，因為如果把它寫成三筆，到第三筆時就很難掌握，最好是一氣呵成反而比較容易掌握。接著右邊的勾，就是直接往上勾，最後一筆是往上撇。

▲下半部是木的寫法

**17**
牙

**說明** 看起有點複雜，其實蠻簡單，就是按照先前提過的思緒，標準筆畫、標準結構，所以牙就是一個虛筆短橫畫上收、接一個很短的撇、再一個稍微長一點的橫畫，這筆橫畫可以看做「木」的橫畫，然後寫直畫最後往上勾，就像寫「木」的筆法，帶到橫畫直畫交接處，再完成直撇。

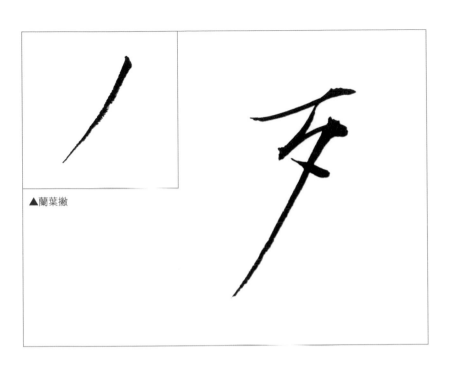

▲蘭葉撇

# 歹字邊（蘭葉撇）

**說明** 它是比較複雜的筆法，但是我們一樣透過分析就可以輕鬆掌握。首先是一個虛筆短橫畫上收，然後回鋒，向左下連筆，逆筆向右上回彈到撇的位置，向上收筆再右撇，這個撇比較特殊，因為它有一個彎度，稱為蘭葉撇，這是一個比較特殊的撇法。蘭葉撇的祕訣其實跟撇一樣，只不過它的角度比較小，就是比較直一點，在最後面要像鳳頭一樣有個彎度再出去。

## 刂字邊

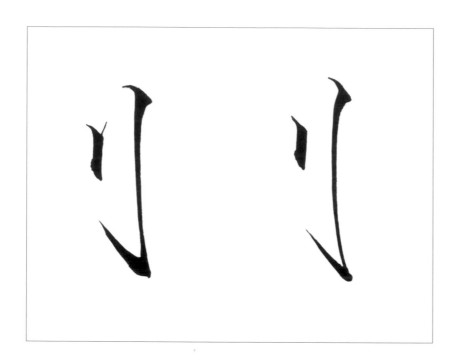

**說明** 短短的直畫,虛下筆寫直畫然後向上收,再往第二筆就是長勾的角度上去切,然後寫直畫微彎,到結束定點後勾上去。

寸

**說明** 寸就簡單了，一個短橫畫往上收，然後一個長勾，最後再一個點。

**21**

# 艸字頭

**說明** 艸字頭在瘦金體中是一個公式性的寫法，分成4筆。

1. 尖出鋒，左上右下45度下筆，筆接觸紙面後即用力把筆畫寫粗，筆畫進行中壓筆的力道隨之加大，到最後形成一個側的水滴形筆畫。

2. 第二筆，筆法和第一筆一樣，左下右上15度運筆，與第一筆交疊後，再露出一點點筆畫。

3. 第三筆，尖出鋒左下右上寫橫斜畫，起筆的地方和第二筆要分開一點點的距離。到達筆畫終端，如橫畫般略提筆向左上、再右下收筆，寫出一個小小的結點。

4. 是一個標準的右撇，注意起筆的角度要出鋒銳利，筆畫要前粗後細，筆畫最後尖銳出鋒。

## 22 竹字頭、「年、無」的前兩筆

**說明** 竹字頭的筆法就簡單了，先撇然後短橫畫，再點，再撇，再短橫畫，再撇，沒有特別的筆法，重點是要把每一個起筆的輕重分出來。

例如這個撇，從右上到左下的起筆角度要非常清楚地寫出來。

例如「年」、「無」，就是一個短撇再加上一個長橫畫，它們前兩筆的筆法是一樣的，短撇的角度一定要清楚；至於橫畫就是虛的起筆然後往上收筆，這個要做得比較清楚一點。

## 23 「前」的上半部（米字邊的前兩點）

**說明**　「前」字開頭的寫法是，兩點加一橫，通常寫其他的楷書時是往右下點，然後再往左下撇，但是瘦金體不是這樣寫，瘦金體是左下點後勾上去再左下撇，這兩個筆畫是一個很特殊的結構。

所有兩點的結構都是這樣的寫法，包括米字邊的前面兩點，它不是右下點，而是左下點、右上勾、左下撇。所以在米字邊是往左下點、右上勾、左下撇、再寫一個橫畫，像木字的寫法。

然後回到「前」的前兩點結束，再接一個長橫畫，這個長橫畫的特色就是要直。

立字頭

說明　立字頭比前字頭多了一個短橫畫跟較長橫畫，點接短橫，再向左下點並連筆到右下點，再連筆接一個長橫畫，跟前字頭一樣。

**25**

# 宀字頭

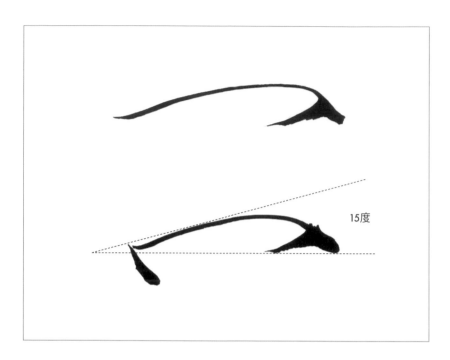

15度

**說明** 不要單獨練，一定要配合整個字練。

寶蓋頭最簡單的字就是「宜」，因為寫這個字的好處是可以幫助書寫者從下面的筆畫去掌握上面的筆畫，雖然說上面的筆畫是最開始寫的，但如果有角度的概念就不會把它寫平，因為寶蓋頭很容易寫平，事實上，寶蓋頭它還是有一個大概15度的角度上去，重點是這裡的彎度。

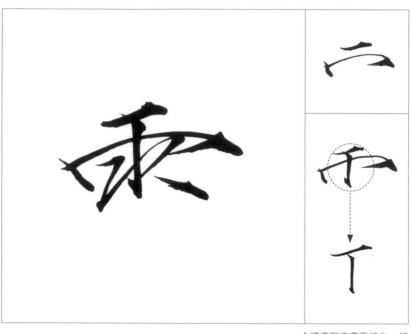

▲橫畫跟直畫要接在一起

**26 雨字頭**

**說明**「〔匸〕」應用在雨字頭也是這樣，只是多一個橫畫，再接一個垂直的筆畫，這個地方要露出鋒，就是橫畫跟直畫要接在一起，不能連在一起。

四點水

**說明** 要配合在雨字頭的雨裡面講才有效。

一個右下點、左上勾、右下撇、然後再一個長點，跟雨字頭結合起來。

第一筆右下點前面細後面粗，第二筆勾上去，第三筆向下撇，接第四筆長點；這四點的動作要一起完成，經常會用到。例如「雲、霧、雨」，這些都是瘦金體經常會用到的字。

**㉗ 橫彎勾**

**說明** 「田、里、曰、四、西、南」這些字的筆畫裡都會有橫彎勾的結構。它彎的角度有點困難，不要單獨練，要先寫直畫，然後寫橫彎勾，橫的這一筆是右上15度的角度，很細的出去，到達定點以後往下壓，然後向左下內彎，大概15度或30度到筆畫終點再勾上來。在運用上例如「雨、西、四、南」，都是這個角度。

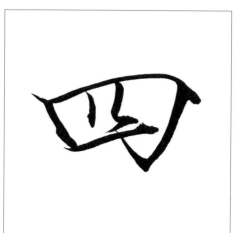

## 28 橫畫加右撇

**說明** 像「有」的寫法，這個比較容易。橫畫加右撇，右撇在橫畫的下面，右撇要寫得比較直，例如「歷的前兩筆、戶、尸」，這些撇的筆法也是一樣的。

「處、虎頭」等字的筆法也是一樣，都是一個很直但帶點彎度的撇，稱為「針撇」。在這些筆畫裡都是用針撇，跟一般的撇不太一樣，它不好形容，整個線條就像一根針一樣，沒有太大的變化，不像一般的撇變化很大。

## 29　土、圭、青

**說明**　先虛橫畫往上收筆，然後一個粗的直畫，順手稍微往左邊走一點點，它不是垂直下來的，而是有一點點偏左（但要寫垂直也可以），然後再一個長橫畫。

「青、清」，就是短橫畫、粗的直畫、細的橫畫、再最長的橫畫，這個筆法要接到左邊，先往上收，然後虛筆接「月」的第一筆。這個字的角度很難抓，可是又非把它練好不可，因為太多字都有這個筆法。

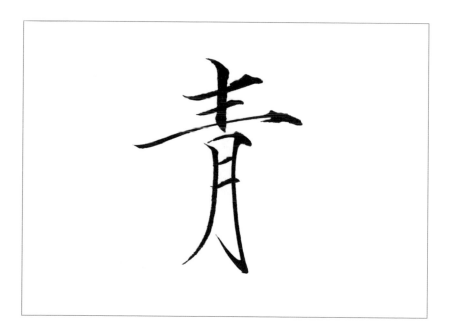

## ③⓪ 大彎勾（又名大拋勾）

**說明** 在瘦金體裡面沒有很特殊，基本上就是一個往下切角再往上收，彎下來以後有點彎度，到定點要把筆鋒整個推上去，這裡的勾才能勾得出來。

有另一個講法叫「大拋勾」，例如「飛、風、氣」等字。「飛」的筆法比較特殊，這個筆法也要練。「氣」前面兩筆跟「年」一樣，橫畫上去以後往上收一點，然後45度回來再直接彎過來，這也是語言難以形容的角度，直接參考格式比較快（參第170頁）。

它有兩種寫法，一種是往上收然後再切回來，一種是往下切，不管是哪種寫法都要把這個（彎）角度寫出來。這個角度有一個特色，就是前面重，中間輕，後面再

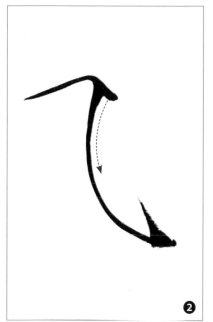

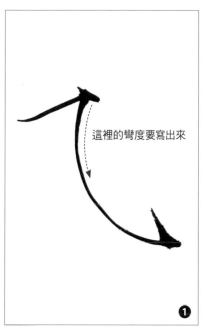

這裡的彎度要寫出來

重。如果要刻意這樣練很困難，只要速度
對了，自然就會寫出來，因為彎的時候一
定要有一個速度，前面收筆停在此處力道
一定會比較重，中間速度快自然就會比較
輕，所以速度對了其實也不困難。

兩種寫法：

❶ 橫畫結束後往上收再切

❷ 橫畫結束後直接往下切

**31**

# 橫直勾（大口的結構）

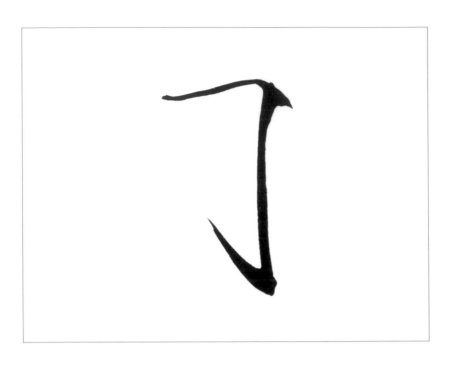

**說明** 例如「國、因」的彎勾，先橫畫後切彎，再往下寫直畫要彎進來，然後再勾上來，這個勾彎進來時要有個角度。

「月、目、且、日、門、周、同」也是同樣的寫法，都是橫壓勾，速度對了，整個粗細變化就會出來了。

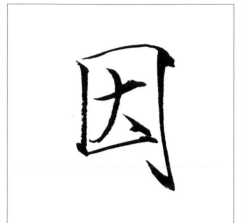

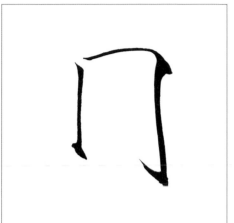

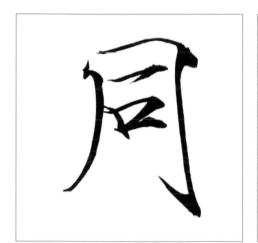

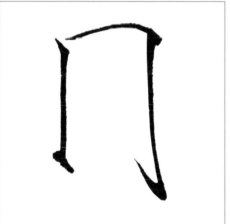

**32**
門

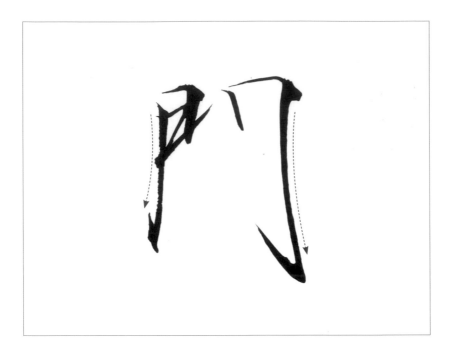

說明 前面提過，因為門的第一個直畫通常會往左邊斜一點點，它不是垂直的，所以為了配合左邊，寫右邊的直畫也要往右邊斜一點點，這樣才會好看。這個字的兩個直畫不是垂直的，如果寫成垂直就不好看。

# 五、瘦金體的部首與基本部件

瘦金體的特色之一是結構非常精準，是一種可以用相同部件組合結構的精準，而結構精準的基礎是筆畫、部首、部件的寫法要能夠高度準確——筆畫的長短、大小、形狀，以及這些筆畫、部件在整個字體中的相對位置，都有很精密、準確的要求，所以熟悉瘦金體的部首與基本部件在字體中的相對位置，是寫好瘦金體的基本需求。

以下整理出瘦金體的部首與基本部件在「米字格」中的位置，這些基本的筆法與部件如同音樂訓練中的音階練習，熟悉牢記，對瘦金體的整體學習，定有極大的幫助。

# 瘦金體基本筆法

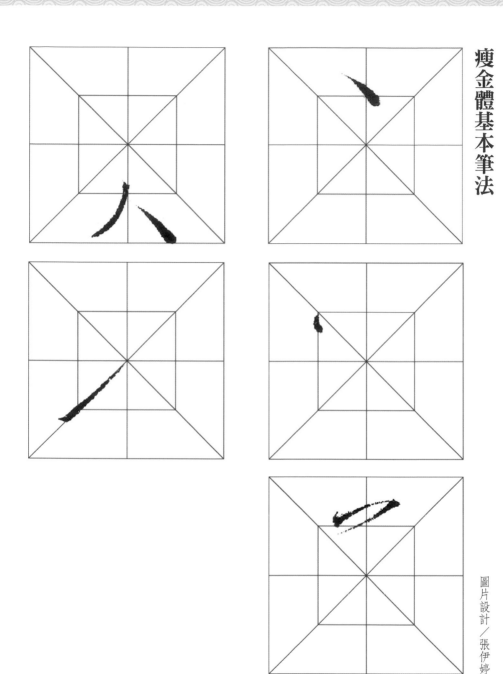

圖片設計／張伊婷

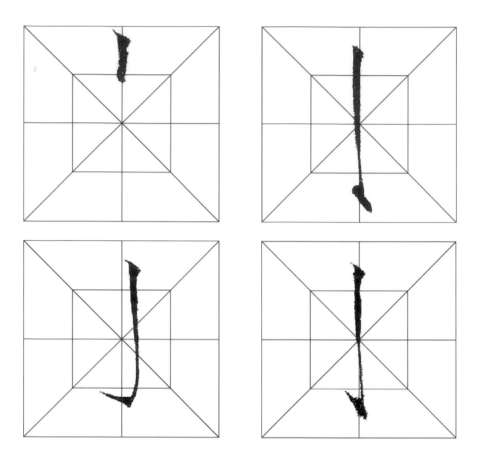

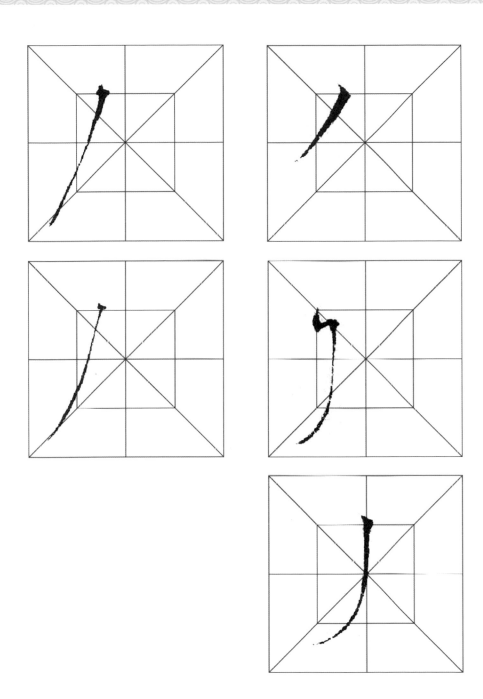

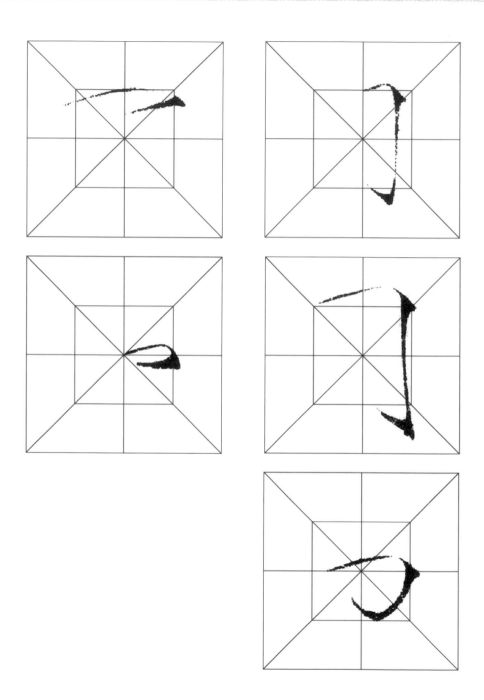

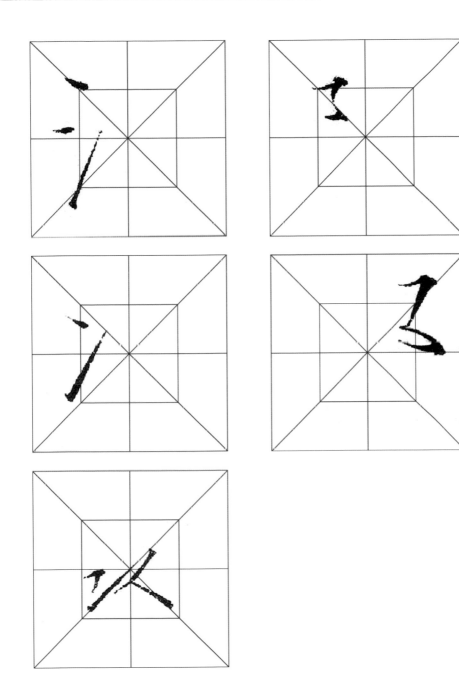

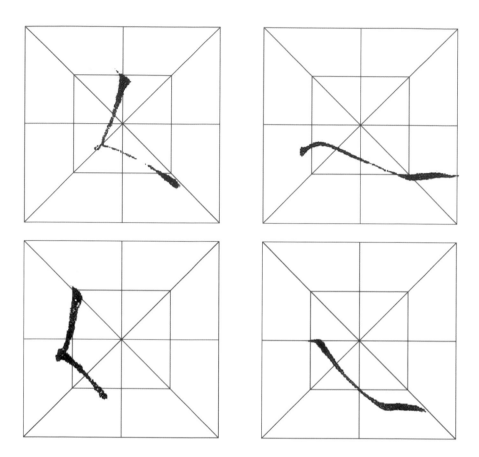

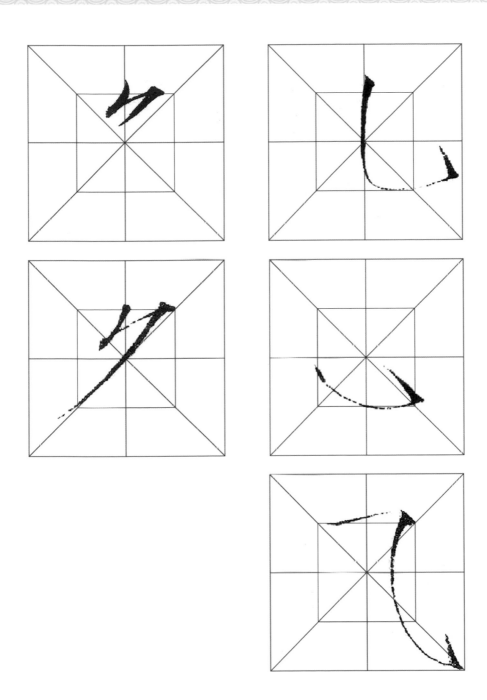

瘦金體基本部件

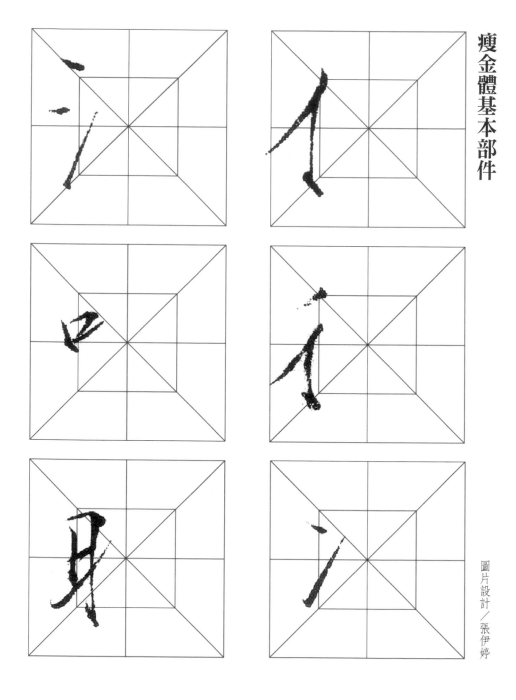

圖片設計／張伊婷

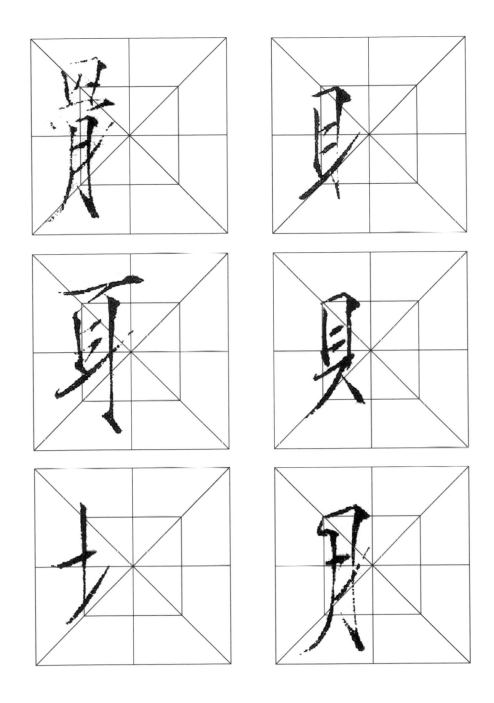

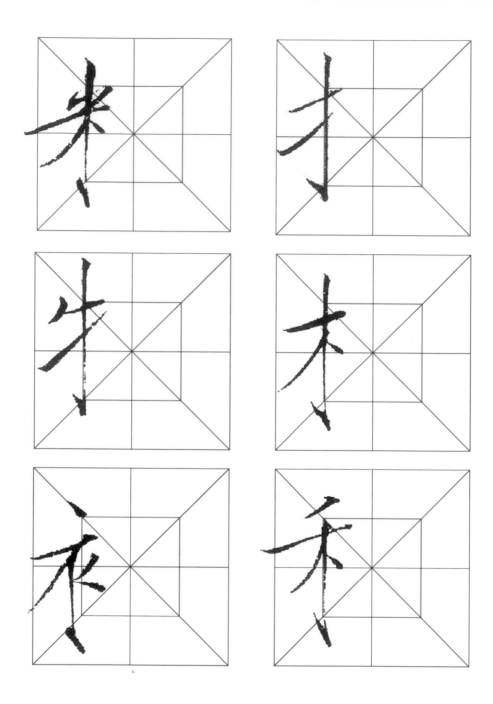

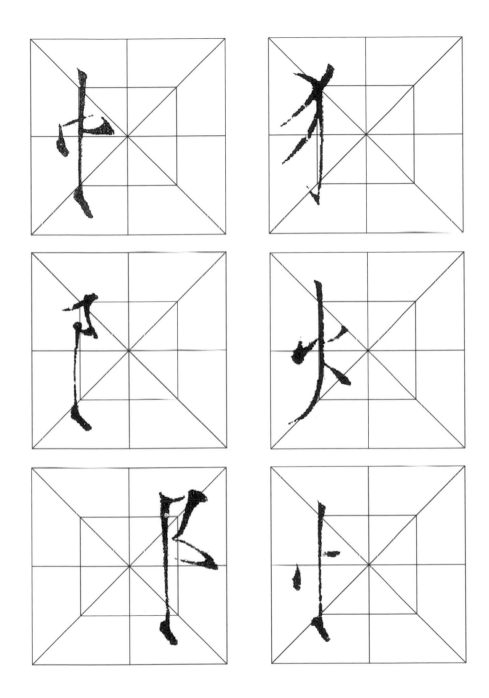

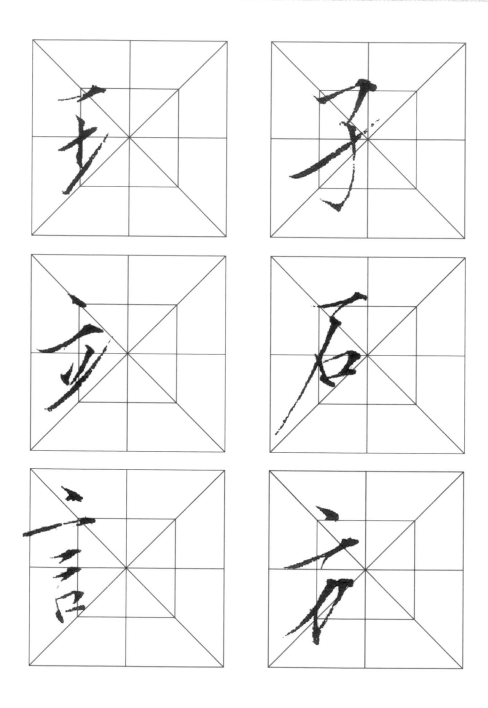

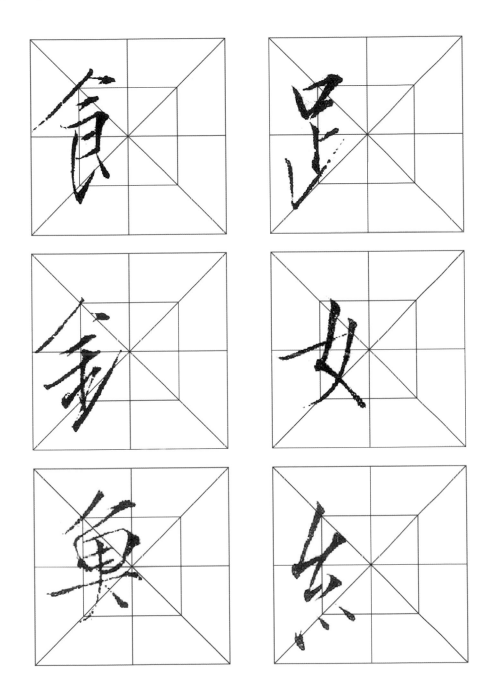

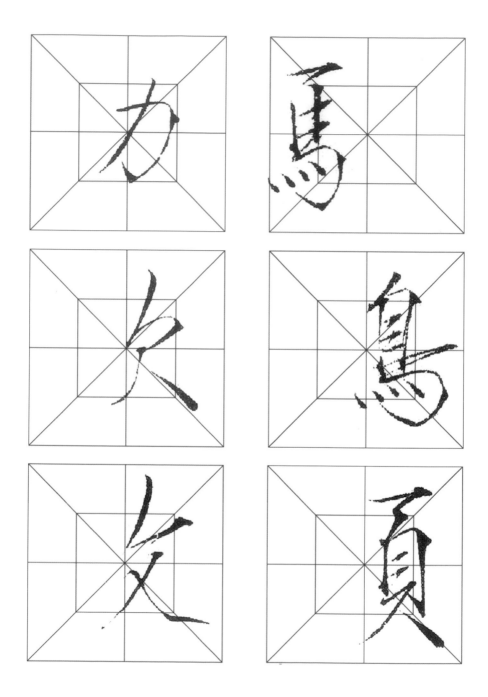

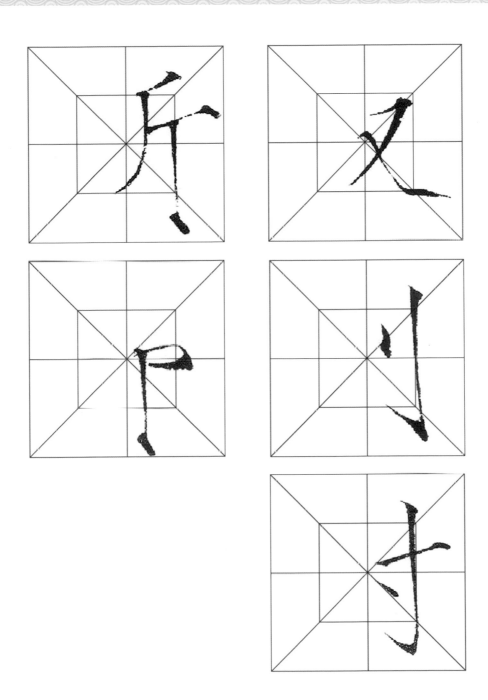

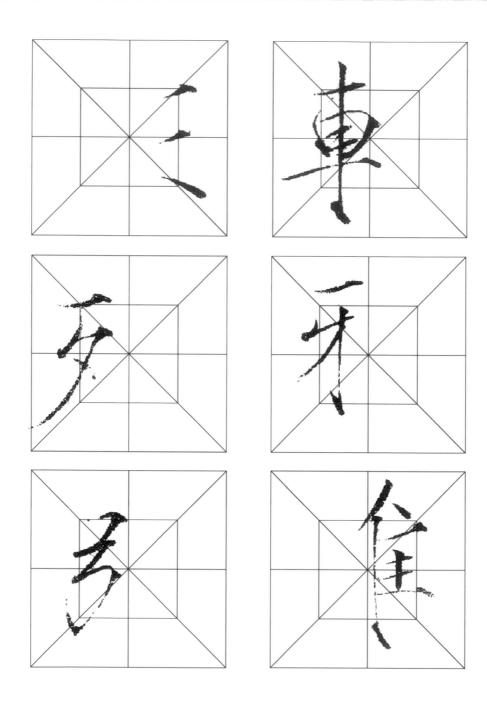

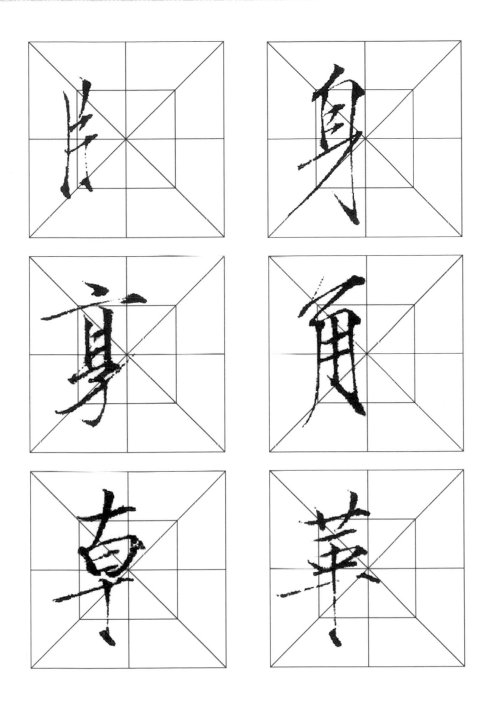

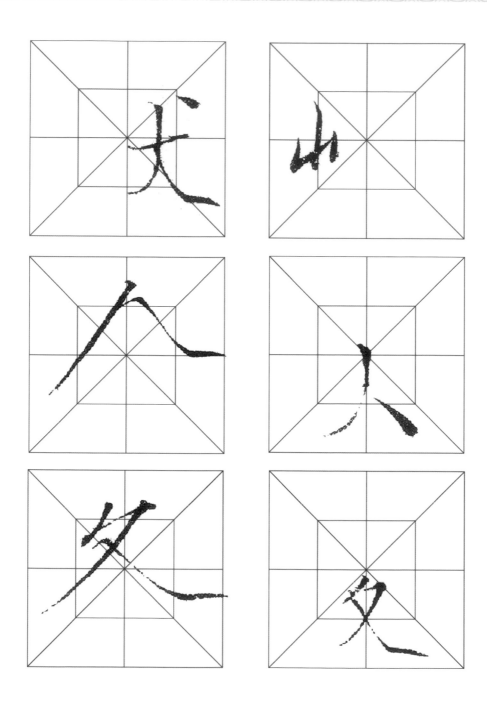

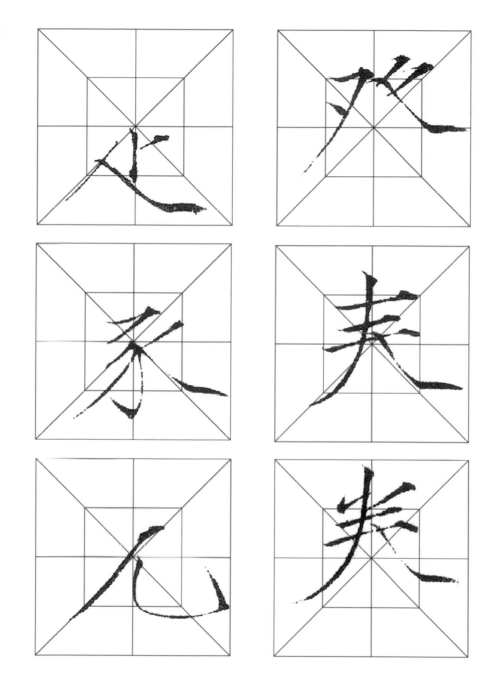

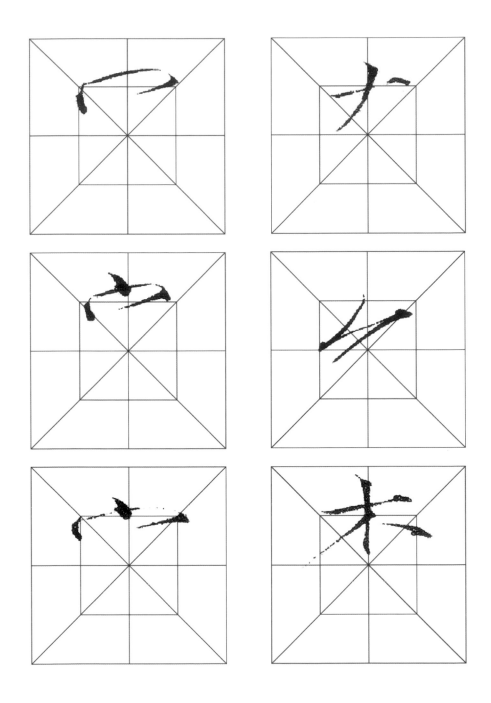

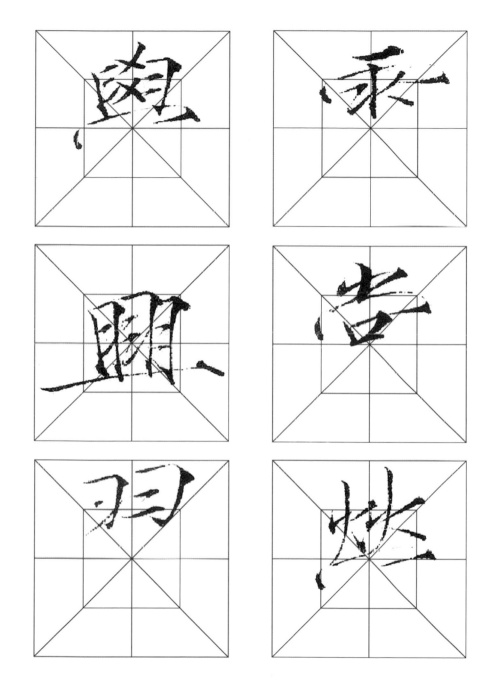

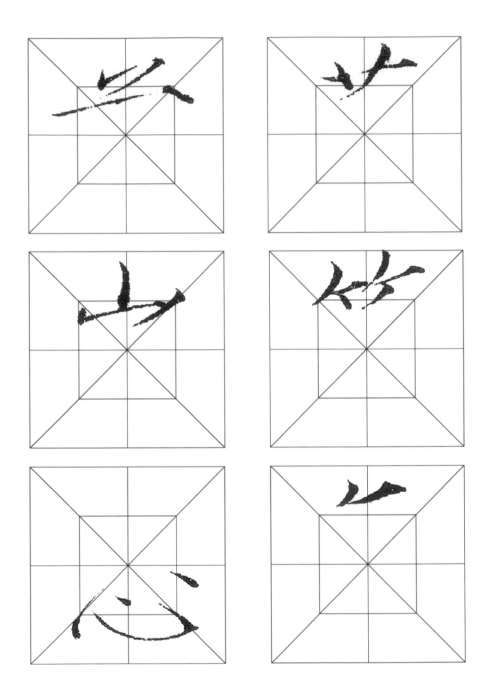

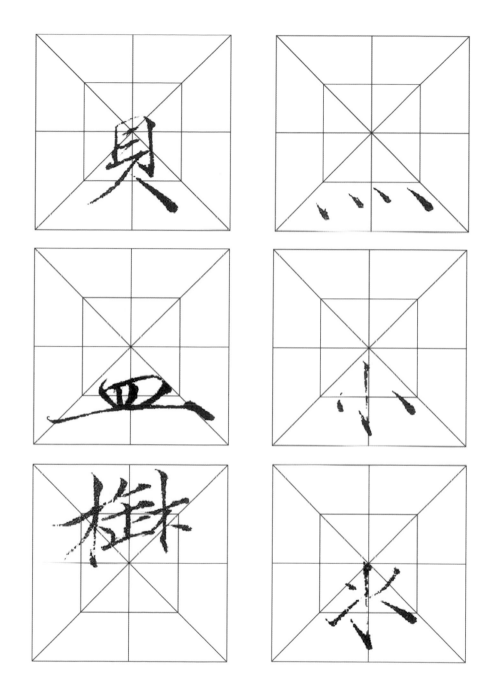

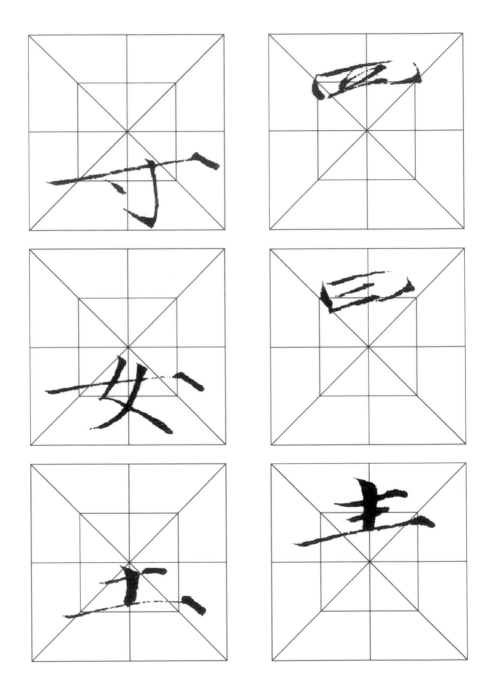

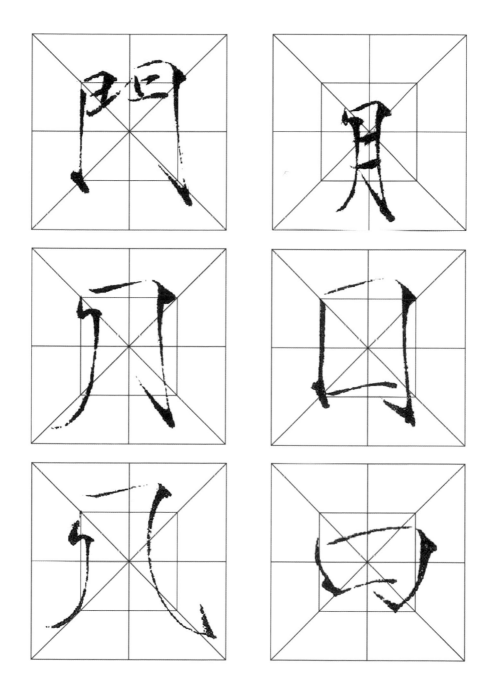

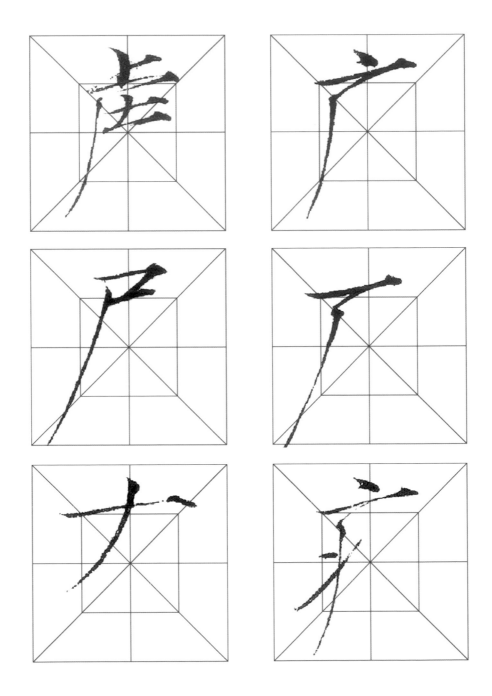

# 六、瘦金體的高級技法：連續筆畫

瘦金體大部分的筆法，都是屬於一筆一畫的技術，所以千字文就被歸為楷書一類，但實際上，即使在楷書千字文中，還是有一些行書的筆法，這些行書的筆法形成了瘦金體飄逸、流暢、優雅的重要組成。

瘦金體的行書筆法，簡單來說，就是一些連續筆畫的寫法，筆畫不是一筆結束，再重新起筆，而是上下筆連續的書寫，這種連續書寫和一般的行書筆法有點類似但並不完全相同，準確的說，可以形容為「宋徽宗個人書寫節奏的習慣性手法」。

學習任何字體，通常先筆畫、而後字形，最後是速度與節奏。筆畫字形很容易看得到，但速度與節奏就不容易體會和理解，但從連續筆畫的書寫當中，還是可以準確還原寫字的速度與節奏。

速度，就是寫字的筆畫速度，寫字的速度影響筆畫的流暢、力道表現，節奏，就是輕重緩急，是四種變數組合的書寫技法，決定了字體的精神與神韻，因而節奏可以說是寫出任何一種書體最高深的技法。

所以研究瘦金體的連續筆畫書寫，對學握瘦金體的精髓是最重要的門路。

瘦金體的連續性書寫，可歸納出幾種不同類型

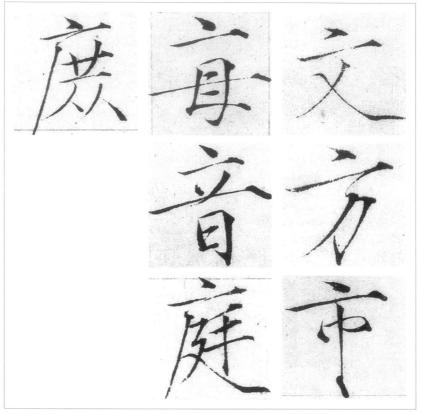

**1 點接橫畫**

點接橫畫，如「文、方、市」，點完成後，毛筆不要離開紙面，輕輕提起，向橫的筆畫起點移動，形成自然的重─輕─重的連筆，由於瘦金體筆畫本來就細，所以連筆的筆畫會細若游絲，甚至若有若無，如果沒有寫出游絲也沒有關係，重要的是連續筆畫的書寫要自然流暢，不要因為要連筆而刻意寫出連筆的筆畫。

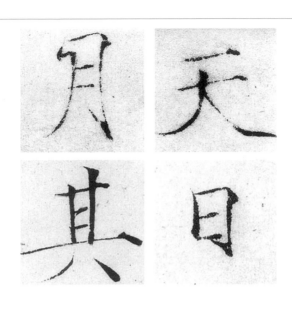

## ② 橫畫接橫畫

橫畫接橫畫的連筆要領和點接橫畫一樣，前一筆結束時帶向下一筆，要注意的是，前一筆的橫畫結束時要微向上提，接著在筆畫中反向回鋒，「帶」向下一筆。

橫畫接橫畫的連筆在瘦金體中有很廣泛的運用，但也不是所有平行的橫畫都會連筆，如「春、奉」的三筆是獨立書寫。

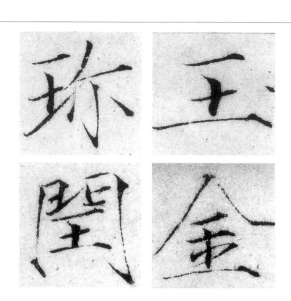

## ③ 橫畫接斜豎

在含有「王」字的字中，王的部分都是橫畫接直畫連筆，這是宋徽宗書寫筆順的特殊習慣之一。通常橫畫細，結束時微向上提筆，帶到直畫，直畫會比較粗，一樣要寫得自然流暢。

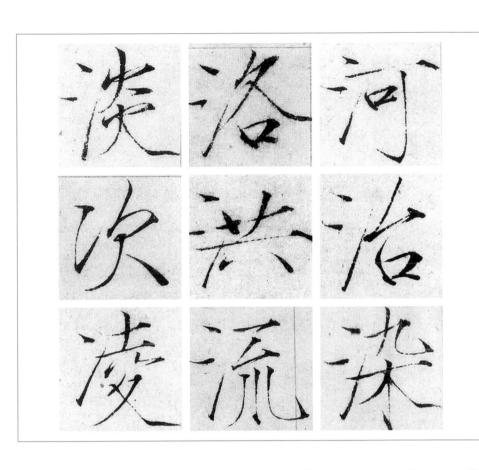

**④ 三點氵與兩點冫**

三點氵的三筆不是點、點、挑，而是短橫、短橫、挑，前面二筆不連筆，後面二筆連筆，所以書寫節奏應該是「短橫（斷）短橫（連筆）挑」，比較困難的是二筆短橫的角度、長短不容易掌握，短橫（連筆）挑這二筆的距離、角度也很微妙，只有多練習才能掌握訣竅。

兩點冫的寫法和三點氵的後二筆一樣。

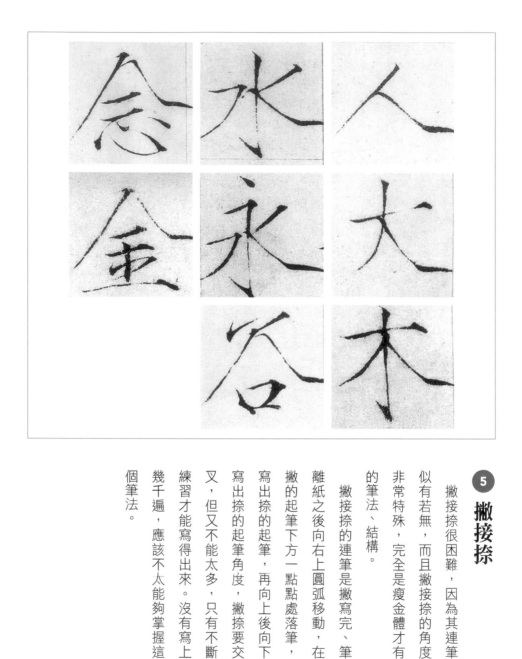

## ⑤ 撇接捺

撇接捺很困難，因為其連筆似有若無，而且撇接捺的角度非常特殊，完全是瘦金體才有的筆法、結構。

撇接捺的連筆是撇寫完、筆離紙之後向右上圓弧處落筆，在撇的起筆下方一點點處落筆，寫出捺的起筆，再向上後向下寫出捺的起筆角度，撇捺要交叉，但又不能太多，只有不斷練習才能寫得出來。沒有寫上幾千遍，應該不太能夠掌握這個筆法。

**⑥ 橫畫接針撇**

　　橫畫接針撇也是瘦金體的絕技之一，困難處當然是橫畫回鋒寫針撇起筆時，會有一個極為輕巧又很清楚的回筆動作，這個回筆的位置、長短非常難寫，只有不斷嘗試練習才能逐漸掌握，而且一定要寫到變成習慣才算成功。

## ⑦ 橫畫接直畫

橫畫接直畫在瘦金體的應用非常廣泛，橫畫結束後向左上挑起，轉圈接直畫起筆，技術不是很難，但要寫得自然流暢不容易。

## ⑧ 直勾接針撇

非常具有標誌性的瘦金體筆法，直勾要強勁有力，細收筆，繞向橫畫上方，露鋒向真筆交接處寫出針撇，游絲要能寫出來，游絲中間還要斷開，所以筆尖接觸紙張的輕重要很準確的掌握。

北尾冬狼作毫顛

南青羊披毛前銳金

挺拔能入木瘦

韻不等閒

乙亥八月庚吉諒

第 4 章

練習瘦金體
的四個層次

瘦金體以其特殊的風格獨步書法史，要寫好並不容易，掌握下列四個原則，可以分階段、分程度的把瘦金體寫好，愈來愈好。

## 一、筆畫到位

瘦金體的一筆一畫，都要寫得到位。起筆、運筆、收筆的方法都要很講究。

起筆要乾淨、俐落，出鋒銳利、起筆形狀要很清楚，所以下筆要果斷、準確，不能有絲毫的猶豫。

因此毛筆的筆鋒一定要調順，筆中的含墨量要適中，寫出來的筆畫要溫潤飽滿。

運筆要有一定的速度，

大約 1 秒〜2 秒一個筆畫，點、畫都要有一定速度，運筆不能太慢，慢則線條呆板、抖動，但也不能太快，快就飄忽不穩定。

一個筆畫的起始兩個定點要練到固定位置，中間的運筆就可以準確掌握。

轉筆要流暢，要微微指頭轉動毛筆，運筆的方向筆鋒要時時保持中鋒。右肩勾如「而、雨、南」這些字要彎勾要流暢自然的到達彎的定點，再微微轉筆，繼續向下直勾的筆法。

瘦金體的結筆有各式各樣的變化，停筆的地方要乾淨、清楚，要向下連筆的筆法要果斷快速，撇畫出鋒一定是銳利漂亮，要記清楚每一種筆畫的結筆方式，而不是胡亂運筆。

## 二、結體精準

瘦金體的結構有很清楚的特色，每一個字的寫法要能夠寫到幾乎一模一樣才算及格，初學者要仔細觀察、分析字體的結構，筆畫和筆畫之間的位置、長短、角度的關係，多利用米字格作字體結構分析，記清楚每一種筆畫的相關位置，多加練習，自然會掌握瘦金體的特色。

# 三、節奏自然流暢

瘦金體的寫法有楷書的嚴謹，又有行書的流暢，要將這兩種筆法整合到寫字的習慣之中。

筆畫的寫法如前所述，寫到精準到位之後，要慢慢要求筆畫間的節奏要有相對應的關係。是重新起筆？還是接續上一筆？對字體的表現都有很大的影響，所以剛開始練習一個字時，要以筆畫到位、結構精準為目標，這兩項都做到了，就要更上一層，即表現瘦金體最漂亮也最困難的筆法——節奏。

節奏的掌握非常不容易，尤其是在連續筆畫書寫的時候要瞬間到位，力道的變化粗細自如，只有寫得非常熟練、穩定了，才可

能表現出瘦金體的節奏。因此節奏雖然重要，但卻不宜過早練習或表現，一定要筆畫到位、結構精準了，才可以練習節奏的表現。

# 四、氣韻的雍容華貴

任何書法字體最最重要的，是表現出那種字體的神韻、氣息。

書法的風格有歐陽詢的嚴謹、虞世南的優雅、褚遂良的精緻、顏真卿的雄強、柳公權的整飾、蘇東坡的瀟灑、黃山谷的豪邁、趙孟頫的典雅等等，瘦金體風格氣韻的特色，就在其別無分家、獨步天下的雍容華貴。

雍容華貴來自筆畫的精微、結體的華美，更來自其節奏的流暢自然，以及文字之外的高雅的品味。

筆畫、結體、節奏都是書寫的技術，可以熟能生巧，但品味的高雅要靠詩詞、繪畫等文學藝術的涵養。

宋徽宗不但是一個傑出的書法家，也是傑出的畫家，對書畫理論、茶道、花鳥、香道，都有極為深刻的研究，從而形成他藝術表現的精緻優雅傾向。

寫字不能只有技術，更需要有內在心靈的涵養，而詩詞文學就是最好的、最容易入手的方法，練字也要練心，沒事要多讀書、喝茶、品酒、聞香、賞花，甚至遊山玩水，不斷提升自己的品味，書法自然會呈現出一種別緻的韻味。

## 瘦金體作品練習

以下收錄從二字、四字、七字、十四字對聯，到二十八字七言絕句的瘦金體書寫示範。

從單字練習到寫作品，需要大量的訓練，並不是單字寫好就可以寫出好的作品。

即使只是二個字的作品，也會因為字體的組合方式而會有許多變化，字本身的結構雖然不會有大幅度的更動，但二字要寫得好看，還是要有適當的調整，至於更多字數的作品，變數更大，當然難度也就更高。

初學者務必先掌握瘦金體的基本筆畫、部件、結構，到一個字所有筆畫的長短、大小、粗細等種種變化，要能夠寫到「一模一樣」，然後才開始試寫二字以上的組合，千萬不要好高騖遠，一下就寫很多字，如果基本的技法沒掌握好，勢必造成「寫了很多字，但沒有一個字像」的情形，這樣練字的效果最差，也最沒有意義。

練習以下示範的過程中，最好能一邊參考宋徽宗原帖的字型，這樣才能更準確的掌握瘦金體的精神。

立春

雨水

驚蟄

春分

清明

穀雨

立夏

小滿

芒種

夏至

小暑

大暑

立秋　處暑　白露

秋分　寒露　霜降

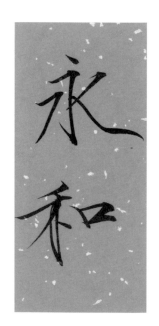

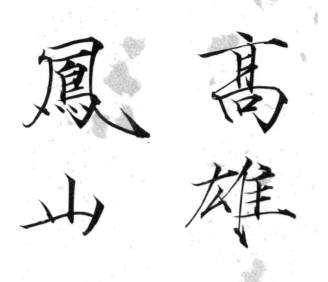

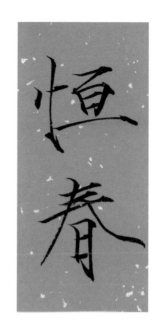

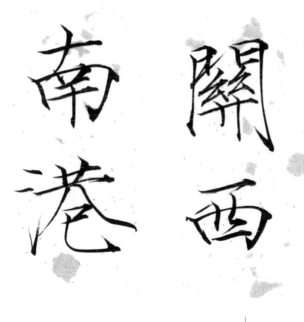

金體2字

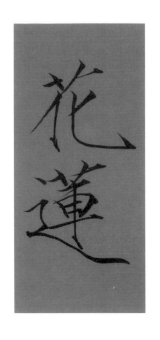

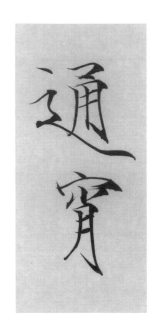

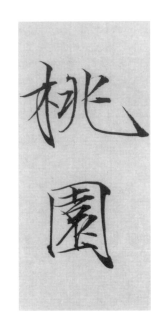

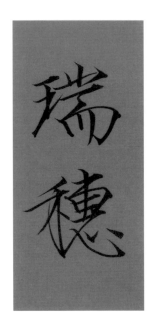

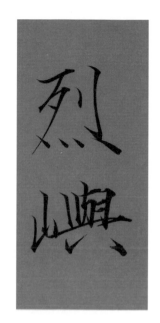

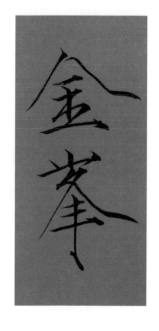

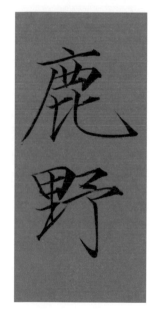

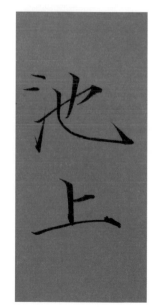

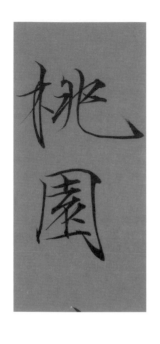

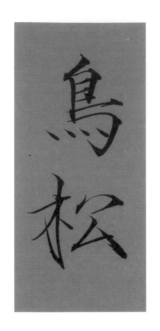

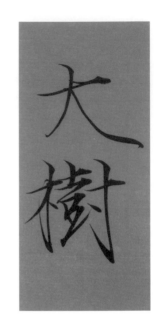

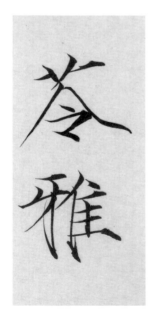

橋頭　路竹　旗津

阿蓮　前金　鼓山

203

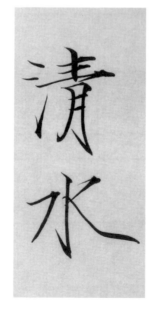

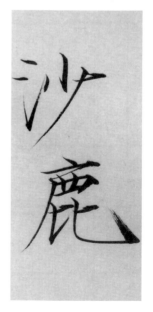

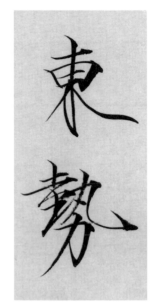

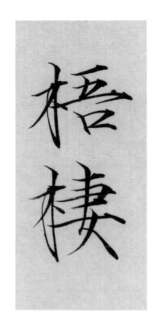

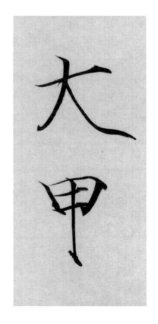

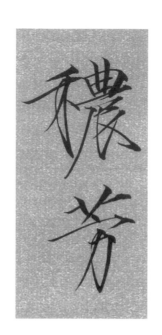

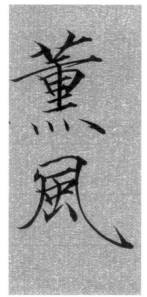

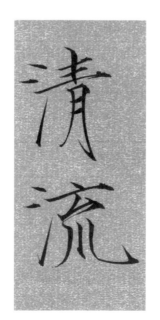

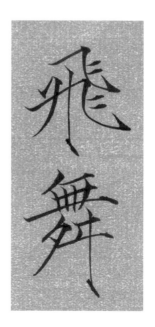

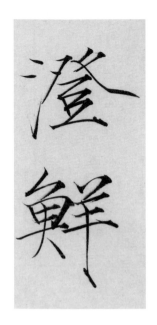

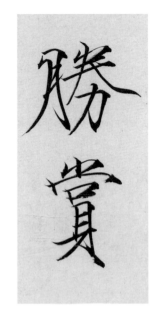

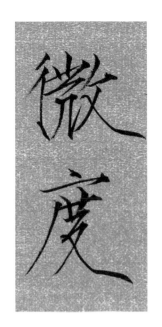

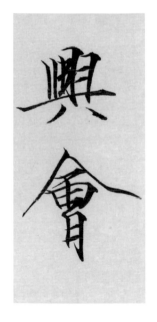

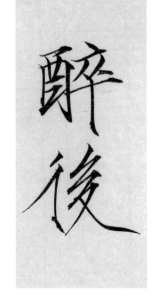

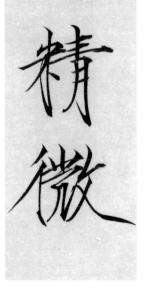

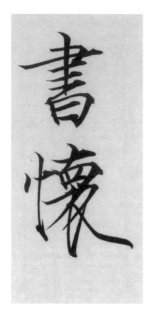

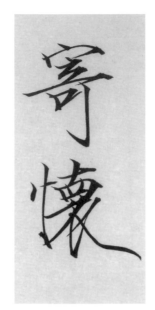

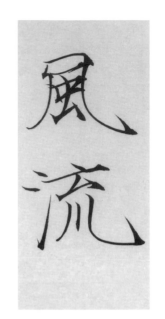

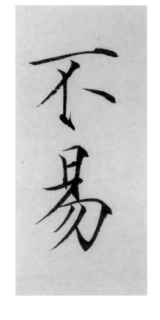

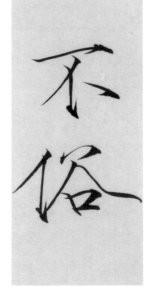

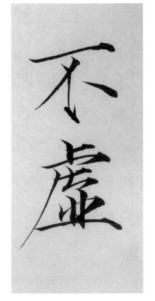

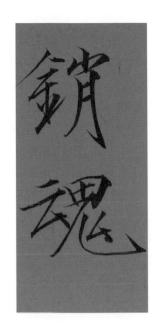

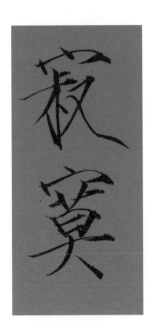

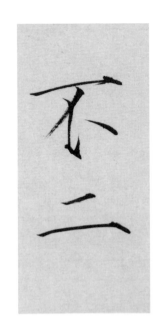

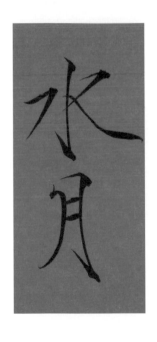

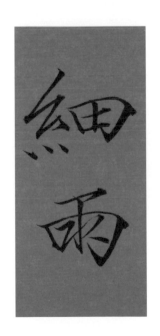

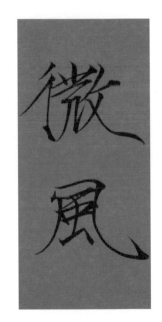

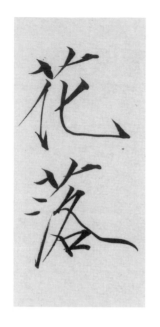

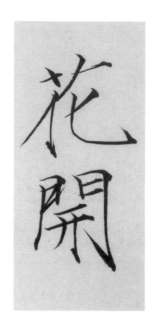

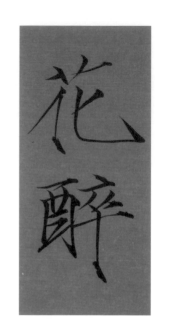

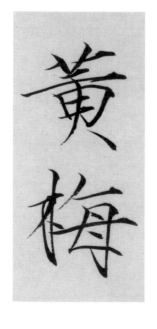

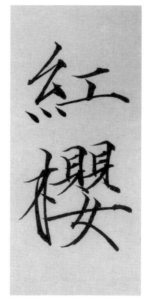

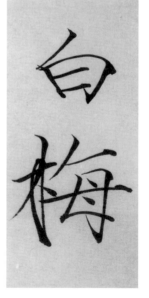

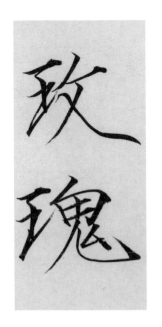

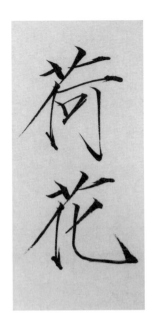

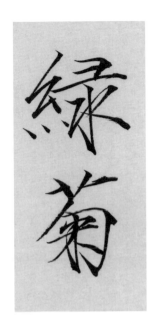

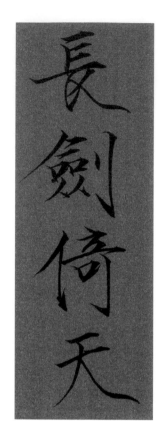

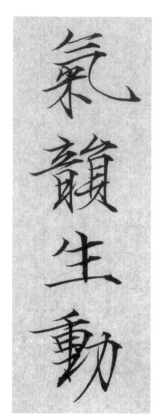

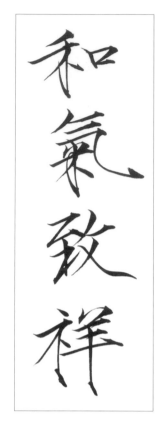

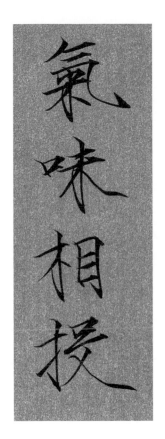

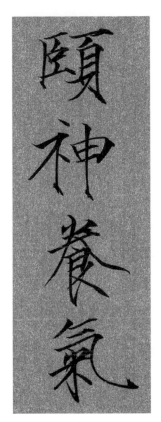

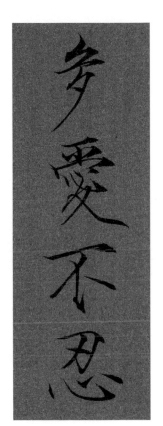

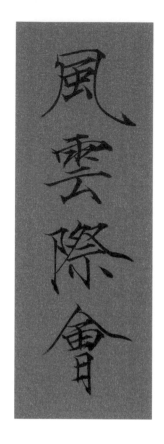

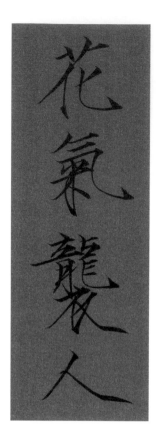

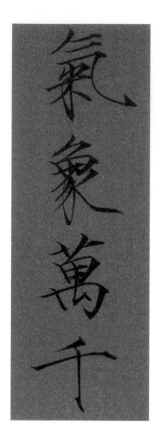

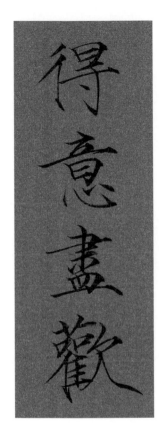

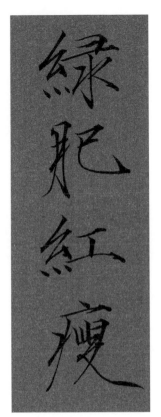

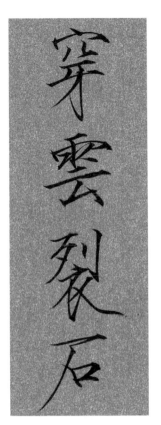

得意盡歡

綠肥紅瘦

穿雲裂石

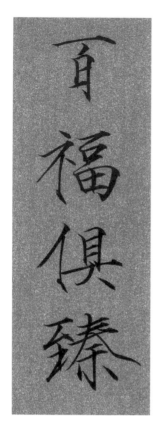 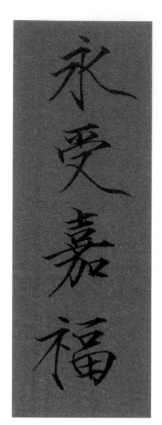 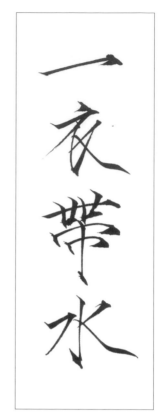

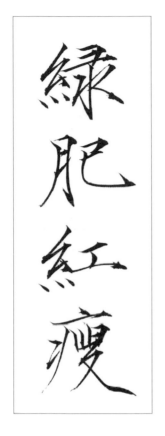

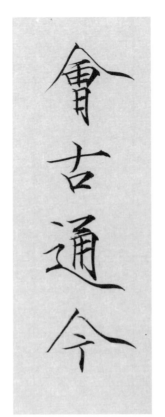

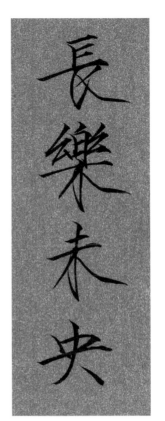

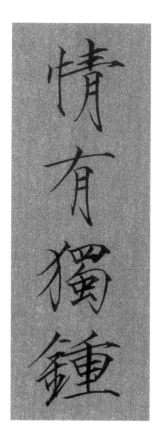

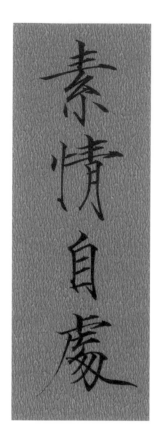

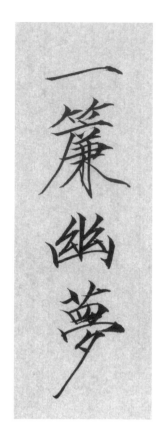

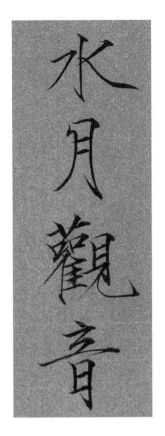

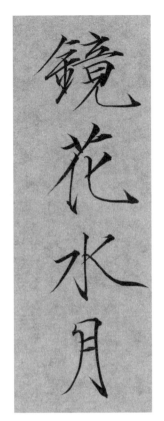

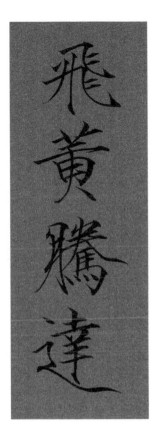

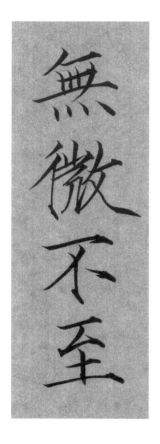

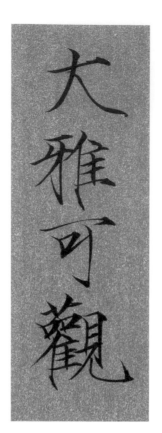

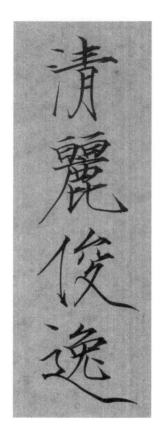

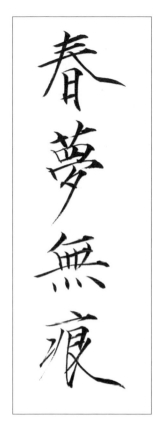

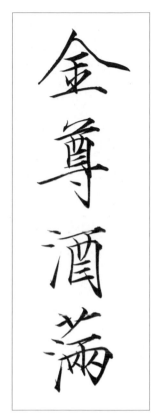

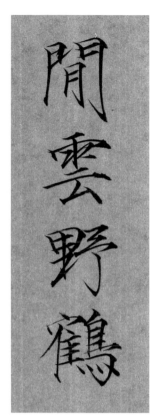

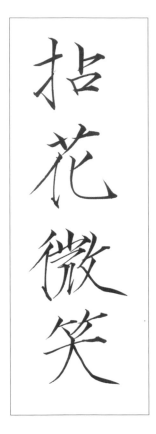

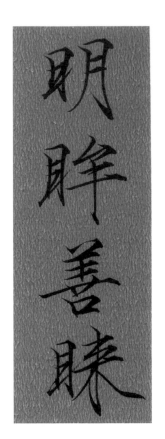

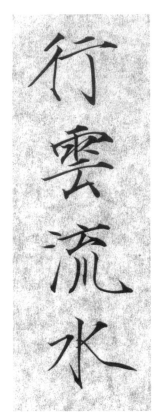

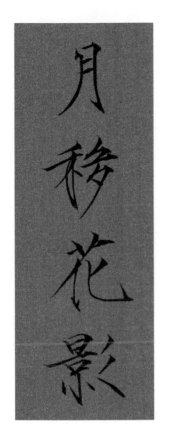

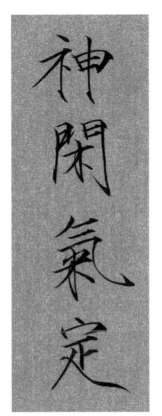

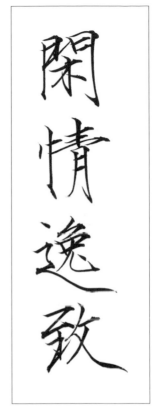

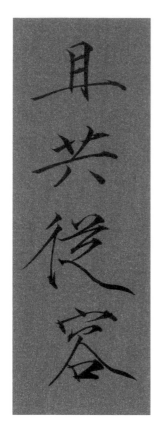

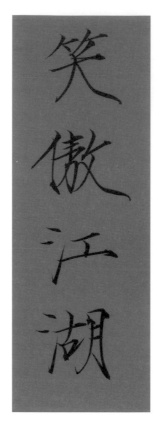

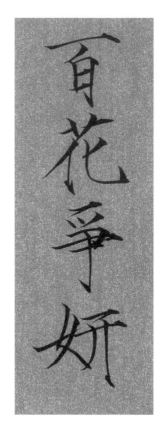

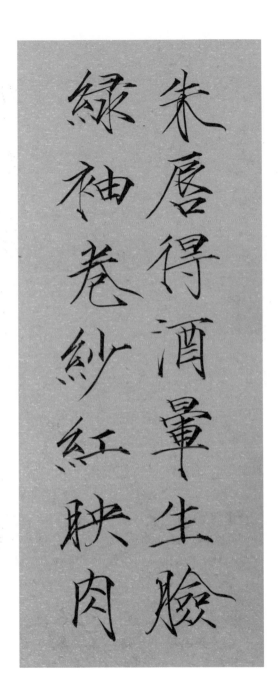

朱唇得酒暈生臉
綠袖卷紗紅映肉

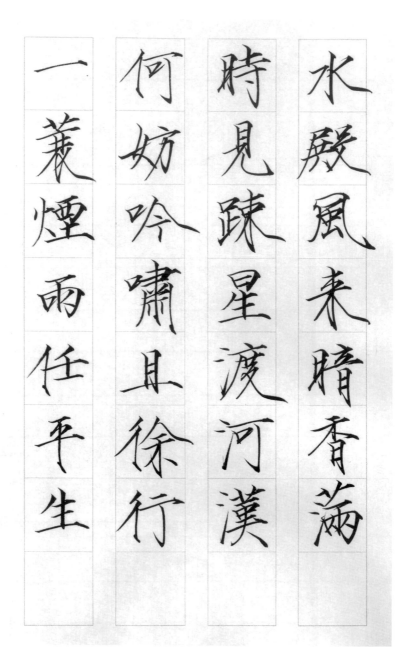

水殿風來暗香滿

時見疎星渡河漢

何妨吟嘯且徐行

一蓑煙雨任平生

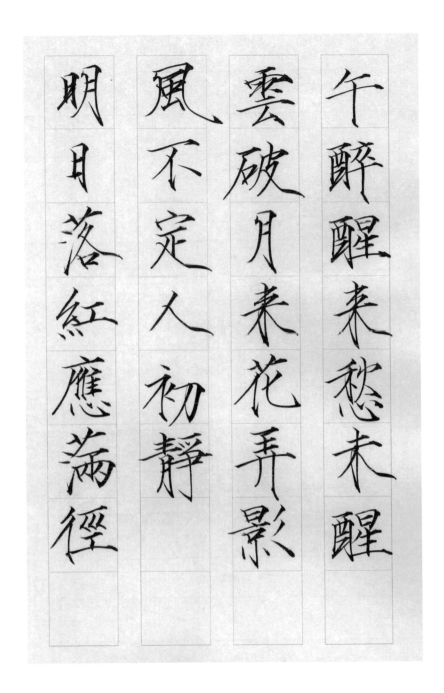

午醉醒来愁未醒

雲破月来花弄影

風不定人初靜

明月落紅應滿徑

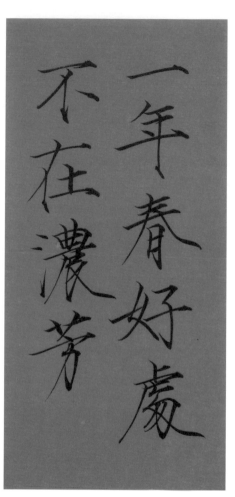

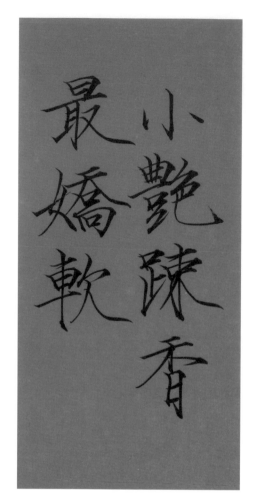

一年春好處

不在濃芳

小艷疏香

最嬌軟

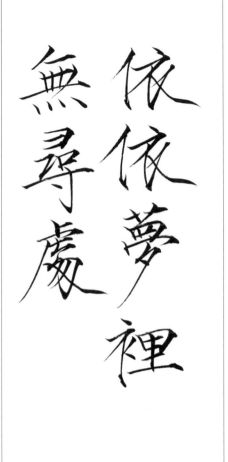

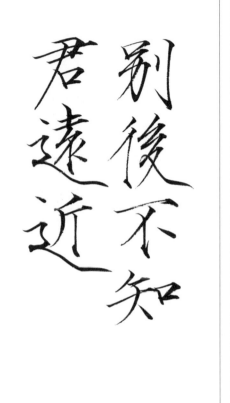

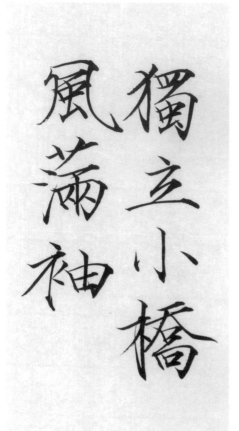

誰道閑情拋棄久

獨立小橋風滿袖

天涯地角有窮時
只有相思無盡處

東風又作無情計

艷粉嬌紅吹滿地

驚殘好夢無處覓

綠楊煙外曉寒輕

看盡落花能幾醉

秋深院落重簾幕

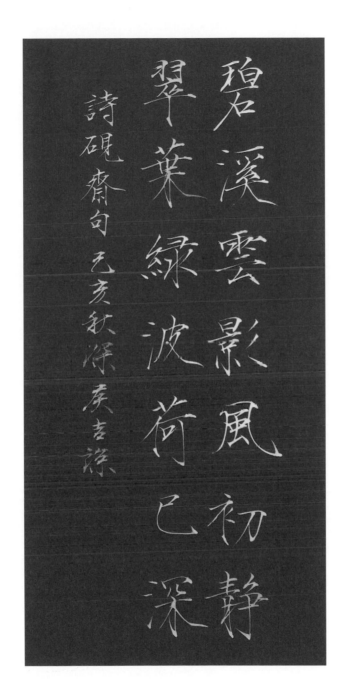

碧溪雲影風初靜
翠葉綠波荷已深

詩硯齋句 己亥秋深 庚吉謀

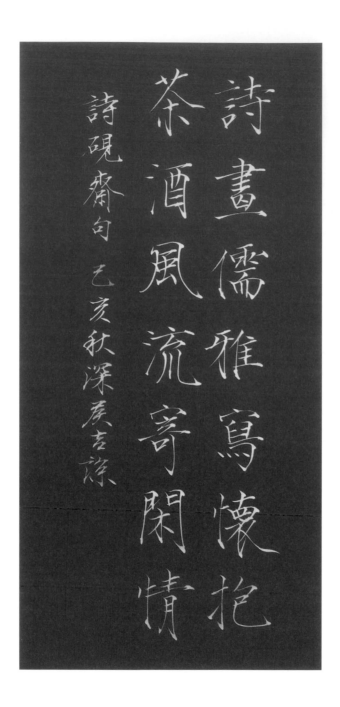

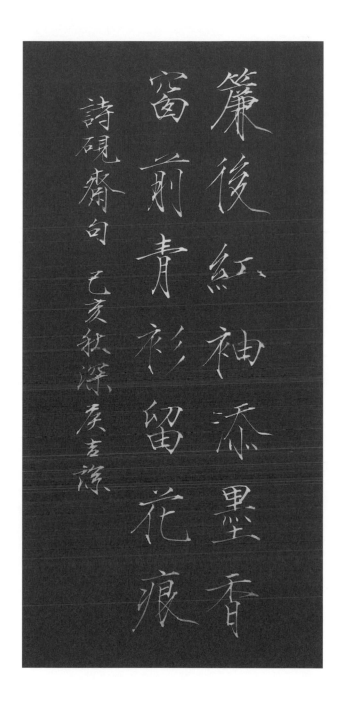

簾後紅袖添墨香

窗前青衫留花痕

詩硯齋句　己亥秋深吳吉諒

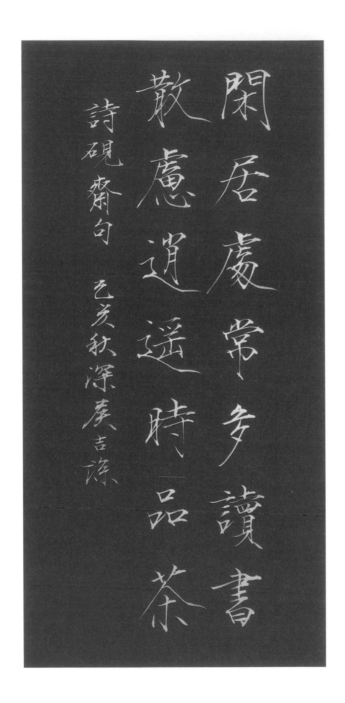

閑居處常多讀書
散慮逍遙時品茶

詩硯齋句 乙亥秋深廣慶吉源

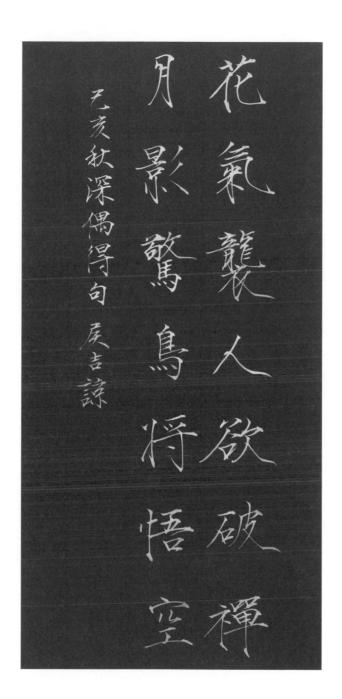

花氣襲人欲破禪

月影驚鳥將悟空

己亥秋深偶得句 辰吉諒

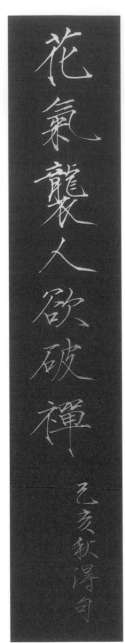

花氣龍襲人欲破禪

己亥秋得句

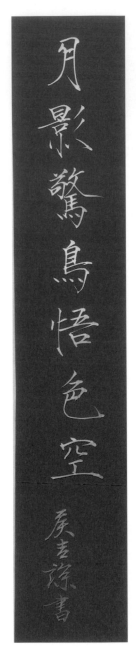

月影驚鳥悟色空

庚吉蔭書

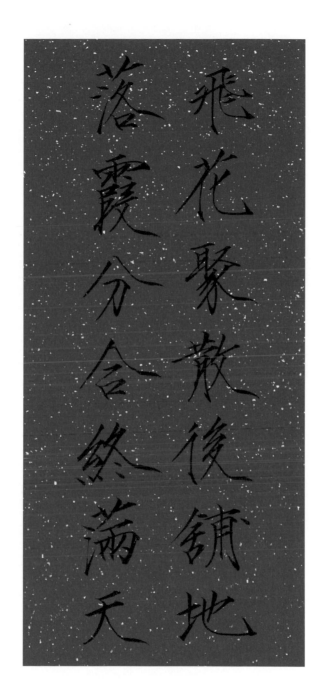

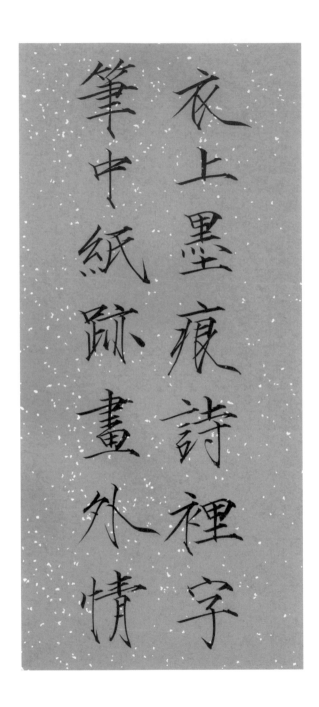

衣上墨痕詩裡字
筆中紙跡畫外情

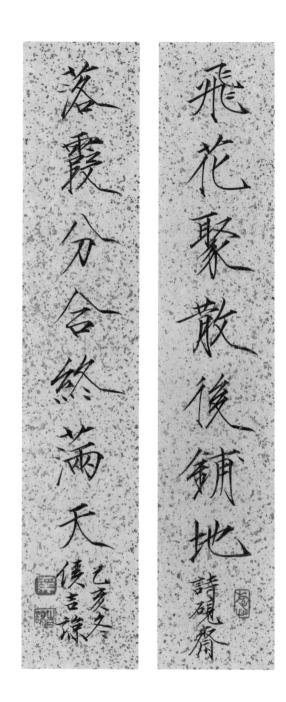

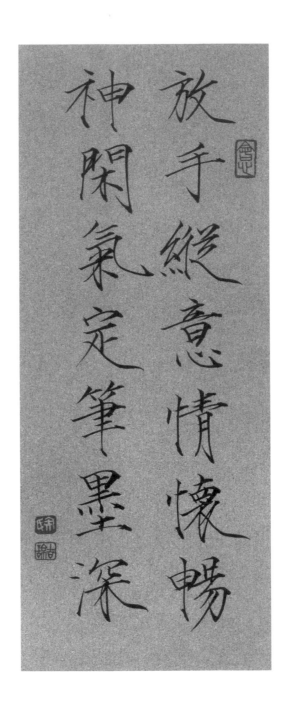

放手縱意情懷暢

神閑氣定筆墨深

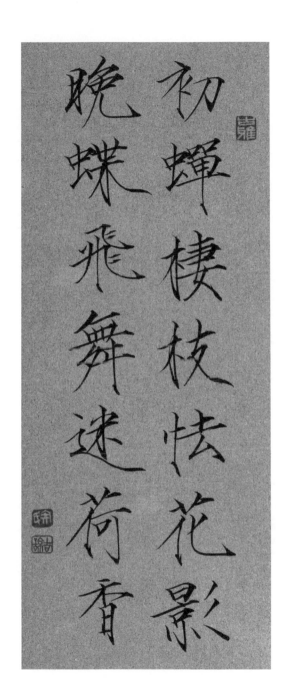

初蟬棲枝怯花影
晚蝶飛舞迷荷香

棣棠花

眾芳紅紫遍松隅惟此開

時色迴殊却似簪金千萬

點亂來碧玉簪頭鋪

唐宋丹青多用絹本點畫纖毫畢露沒色
飽滿艷麗似價昂而漸式微丁酉夏偶得仿
明絹小幅因試瘦金略見其美也侯吉諒

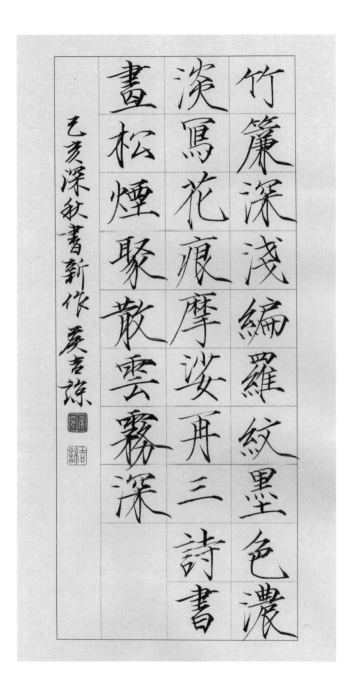

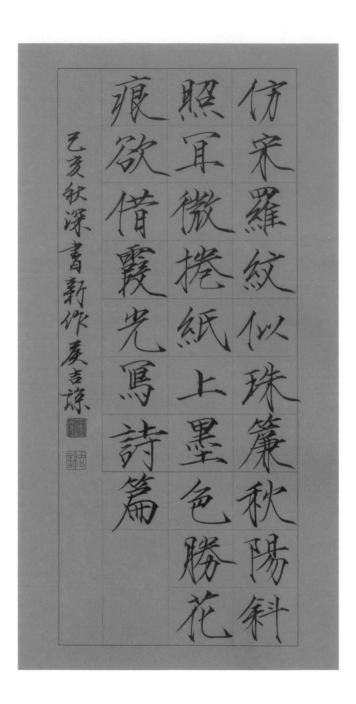

仿宋羅紋似珠簾秋陽斜
照耳微捲紙上墨色勝花
痕欲借霞光寫詩篇

己亥秋深書新作　庾吉諒

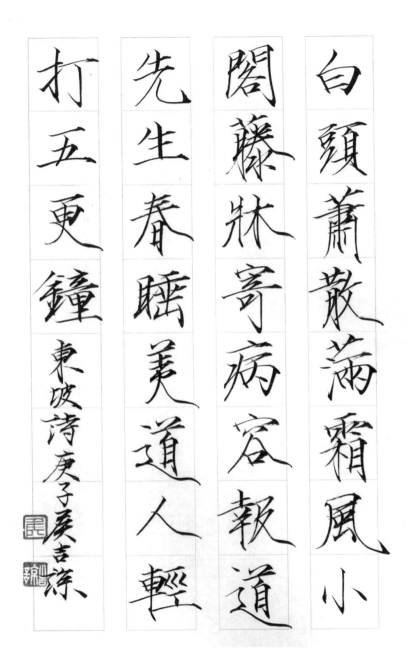

白頭蕭散滿霜風小

閣藤牀寄病容報道

先生春睡美道人輕

打五更鐘東坡詩庚子歲吉祥

梨花淡白柳深青柳絮飛

時花滿城惆悵東欄一株雪

人生看得幾清明

東坡是作最見曠達於尋常　庚子廣青霖

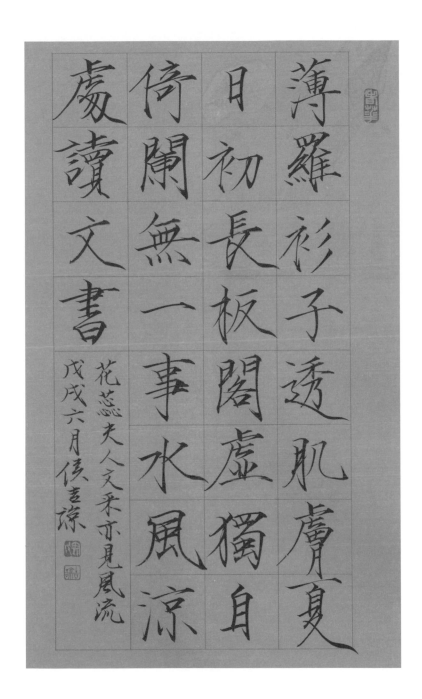

薄羅衫子透肌膚夏
日初長板閣虛獨自
倚闌無一事水風涼
處讀文書

花蕊夫人文采亦見風流
戊戌六月侯吉諒

平野風煙入夢思殷勤作

畫更題詩扁舟臥聽橫塘

雨恰遇江南歸雁時

蔡肇詩能得詩畫之旨己亥秋庚子諒

別夢依依到謝家小廊回

合曲徑斜多情只有春庭

月猶爲離人照落花

張泌詩已見宋人意境 庚子春庚寅書旅

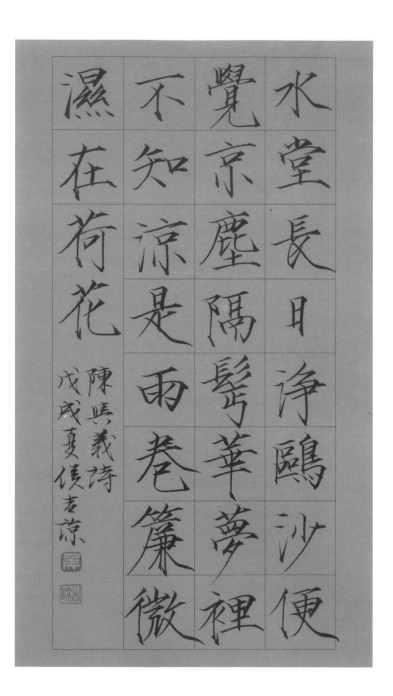

水堂長日淨鷗沙便

覺京塵隔髮華夢裡

不知涼是雨卷簾微

濕在荷花

陳與義詩

戊戌夏傾吉涼

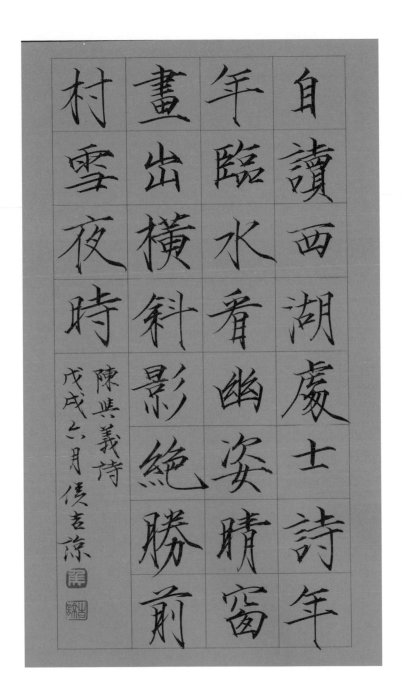

自讀西湖處士詩年
年臨水看幽姿晴窗
畫出橫斜影絕勝前
村雲夜時

陳與義詩
戊戌六月侯吉諒

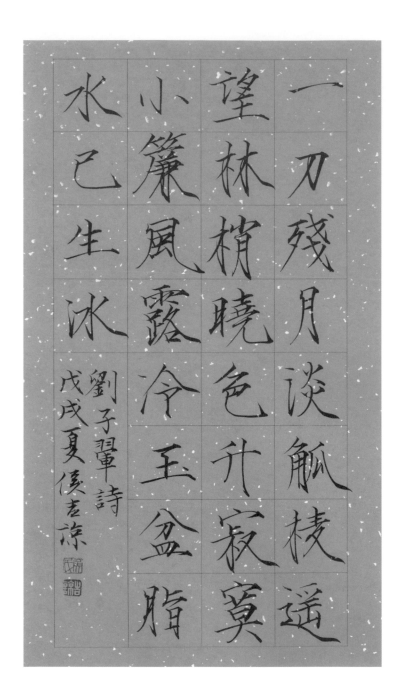

一刀殘月淡舳棱遙
望林梢曉色升寂寞
小簾風露冷玉盆脂
水已生冰

劉子翬詩
戊戌夏俊青涼

昨夜雨踈風驟濃睡不消殘

酒試問捲簾人却道海棠

依舊知否知否應是綠肥紅

瘦 李清照如夢令 乙亥秋庾吉諒

簾外雨潺潺春意闌珊羅衾不
耐五更寒夢裡不知身是客一
餉貪歡獨自莫憑欄無限江山
別時容易見時難流水落花春
去也天上人間　李煜詞
己亥秋深庾吉諒

獨倚危樓風細細望極離愁黯

黯生天際草色山光殘照裡無人

會得憑欄意也擬疎狂圖一醉對

酒當歌強樂還無味衣帶漸寬

終不悔為伊消得人憔悴

庚子春日

康老隸

# 硬筆瘦金體

瘦金體的筆畫較細，因而比其他的書法字體更適合用硬筆表現，用硬筆寫瘦金體，也是近年相當流行的風氣。

用硬筆寫瘦金體，要選擇比較粗的原子筆或鋼筆，紙張底下要鋪一層軟墊（例如滑鼠墊），或幾張紙。

硬筆要表現出毛筆的感覺，重點還是需要了解毛筆的筆法，本書所列瘦金體的技法，一樣適用於硬筆。

練習的重點，還是要從筆畫、筆法、單字、二字到單句，循序漸進，要能夠確實掌握筆法、筆畫特色、字體結構特點，這樣才能寫出合格的硬筆瘦金體。

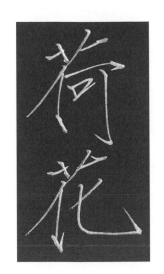

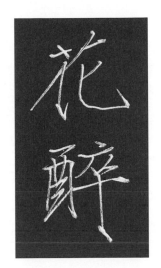

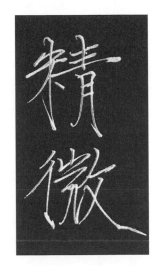

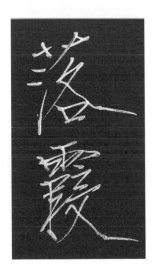

昨夜西風凋碧樹

水殿風來暗香滿

雲破月來花弄影

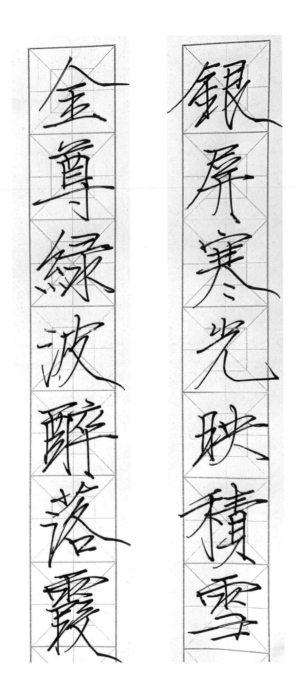

銀屏寒光映積雪

金尊綠波醉落霞

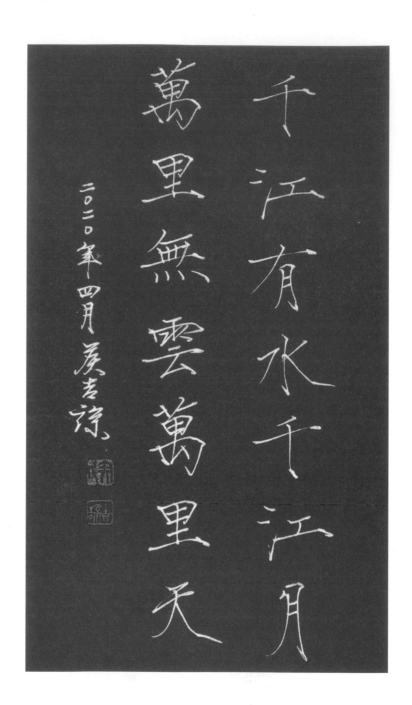